圖像創意設計與應用

17種構成模式×7大表現手法

從概念講解到實際操作,一本書帶你速成圖像設計

創意聯想　構圖手法　視覺傳達　表現形式　實際運用

在視覺傳播的年代裡,圖像每一刻都給人最直觀的感受!
全書附有精美插圖,圖文並茂,輕鬆吸收文本知識;
每章節末附有總結與練習,快速統整設計概念。

安雪梅 編著

崧燁文化

目錄

目錄

第 3 章
無處不在的圖像魅力

目錄

前言

　　圖像無處不在，它是人們的視覺意象透過相關媒體傳達出的一種特殊語言，無論在哪個領域都可見到它的身影。在當今視覺傳播的年代裡，人們的生活被各式各樣的圖像圍繞著，圖像表現在電視、廣告、包裝裡，並占據了很重要的地位，它以一種強大的力量在向人們傳達觀念、情感和資訊，在視覺上給人一種直觀的享受。

　　圖像的創建是一件很神奇、有趣的事情，我們能在圖像創建的過程中感受到不一樣的世界。在對圖像想像的過程中，原先固有的思維會突然擴展開來，展現出奇妙的一面。正如愛因斯坦所說的：「想像力比知識更加強大！」

　　在平面設計中，圖像也是必不可少的元素之一。所以作為一名設計師，要用心去體會圖像帶給人們的視覺感受和心理感受，才能更好地利用它、創造它。本書對圖像的想像力、圖像的顏色、圖像的構圖，以及圖像的具體應用等做出了一定的分析，並展示了一些平面大師的作品供讀者欣賞。希望讀者可以在圖像設計的學習過程中，訓練出豐富的想像力、敏銳的觀察力和良好的圖像語言表達能力。

　　最後，希望本書的出版，能夠為設計系學生、平面設計師和圖像創作工作者帶來一些幫助。

安雪梅

前言

第 1 章
圖像的創意原則與聯想方式

- **主要內容**

 本章主要從圖像的意義、圖像的起源與發展、圖像創意的原則、圖像聯想的方式等方面進行介紹。

- **重點及難點**

 圖像的聯想方式及應用是本章的難點，可以透過大量的練習來掌握。

- **學習目標**

 明確圖像在設計中的意義；了解圖像的起源發展；掌握圖像聯想的方法。

1.1　圖像的意義

在我們還不識字的時候或許就接觸了一些圖像，例如，圓形、三角形、長方形、正方形這樣簡單的幾何圖案，拿著畫筆畫著這些新奇的形狀。隨著年齡增長，我們逐漸對這些形狀有了新的認知：圓形代表著保護或無限，它們保護內裡，同時限制著外面；圓形代表著誠信、交流、圓滿和完整；圓形可以自由移動或滾動，圓形的完整性暗示了無限、團結、和諧；圓形也非常優雅和美麗，如圖 1-1 所示，以一條藍色線纏繞出的圓形，充滿了動感和活力，展現了無限的能量。

圖 1-1　圓形

圓形和曲線代表了溫暖、舒適，同時給人性感和愛慕的感覺，如圖 1-2 所示。柔美的曲線，仿若柔紗，那麼的輕盈、柔美；好似一位柔韌的舞者，在夢幻的世界中旋轉。

三角形代表著穩定，當它旋轉展現角度時則代表了緊張、衝突、運動感和侵略性。三角形有著無限的能量和力量，基於不同的角度，它們可以有不同的運動感。其動態可以表現出各種衝突或穩定的感覺。如圖 1-3 所示，以多個三角形構圖，加上黑白的強烈對比和零散的小三角，表現出強烈的時尚感與運動感。

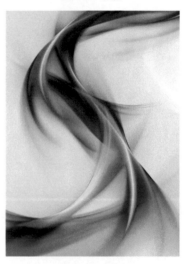

圖 1-2　曲線

長方形是最常見的幾何形狀，我們閱讀的大多數書籍都是長方形或正方形的。長方形有時也被理解為無聊，一般不會引起別人的注意，但當它們傾斜時就可以帶來始料未及的感受。

正方形，也稱「四邊形」、「四方形」，是一種四邊相等、簡單的幾何圖像，但在哲學、宗教、美學等文化領域中也有許多象徵含義。正方代表方方正正、不偏不斜，上下左右四個方向，也泛指天下各處，如圖 1-4 所示。古代中國、波斯、美索不達米亞等地認為地球是正方形的，「地方」一詞就源自於此；古印度認為，地球是四邊形的，象徵一個四方整體；歐洲神學認為，正方形的四邊與空間的四個方位有關，由各自的守護神共同構建而成，正方形和長方形總是代表著符合、安寧、穩固、安全和平等，它們是熟悉的和值得信任的形狀，意味著誠實可信，其角度代表著秩序、數學、理性和正式。

圖 1-3　三角形

圖 1-4　正方形

　　圓形、三角形、長方形、正方形……每種圖像都有不一樣的個性。透過對不同圖像的用心體會和傾聽，我們彷彿能夠感受到自己和每一個人的故事（如圖 1-5 和圖 1-6 所示）。

圖 1-5　創意圖像

圖 1-6　生活圖像的創意

1.1.1　圖像的語言

　　圖像與語言和文字一樣都是人類為了傳播資訊而創造出的一種載體工具，是介於文字與美術之間的一種視覺傳播方式。圖像與文字最大的不同便是圖像不受國家、地域、民族文化的局限，同時也不受時間、順序排列的前後約束，它是一個獨立的整體。如圖 1-7 所示，以煙的形象來當作煙囪，排散出的氣體造成了空氣汙染，嚴重影響了我們的生活，倡導不要吸菸，珍惜生命。

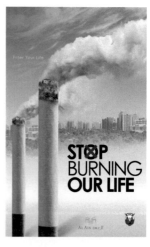

圖 1-7　公益海報

　　圖像的語言不僅要準確、直觀地傳遞資訊，調動視覺而引發心理活動，更重要的是要顧及受眾的理解能力，實現溝通和心理觸動，達到一種情感上的交流，「一圖勝千言」即是此意。圖像所傳遞的是想像空間，它能夠給人們一種特有的視覺衝擊力，給人留下深刻印象，這些都是文字與語言無法替代的（如圖 1-8 ～圖 1-10 所示）。

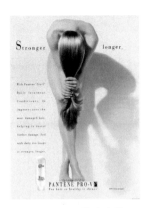

圖 1-8 洗髮精宣傳

圖 1-9 宣傳海報

圖 1-10 飲料

1.1.2 圖像概論

「圖像」在英文中稱為「graphic」，它源於希臘文「graphicus」，意思是始於繪寫的藝術，也可以說是富有說明性的藝術作品。如圖 1-11 和圖 1-12 所示，圖像是人類以視覺形象透過媒介而傳達出一定資訊的一種特殊的語言形式。用一段話來總結就是：「語言對思維的無能之處，恰是圖像的有為之始……」。

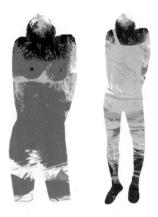

圖 1-11 創意圖像

圖 1-12 宣傳海報設計

　　圖像的優點在於它的「世界性」，無論在商業領域還是在社會文化領域等，它都是以一種強大的誘惑力來傳遞它的資訊，以及向人們表達出觀念和情感。這是時空、地域、民族、文化層次等因素所不及的。

　　如今在全球化的發展中，語言差異成了主要的障礙之一，但是圖像並不存在這種交流的障礙。很多人不認識漢字，卻能夠讀懂水墨書法傳達出的那份意境，這就是圖像的魅力。所以說在這個圖像設計的資訊時代裡，又或者說是讀圖的時代裡，圖像更具有時代意義和特定的傳播作用（如圖 1-13 ～圖 1-15 所示）。

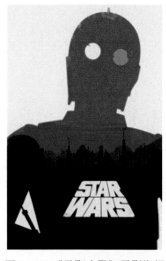

圖 1-13　《星際大戰》電影海報　　圖 1-14　我們在聖誕節的氣氛　　圖 1-15　音樂海報

1.1.3　圖像的意義

　　過去人們較注重「讀」的過程，透過閱讀文字所記載的事件、情感等獲得愉悅的體驗，然而圖像卻得不到人們的重視。其實圖像所傳遞的資訊比文字更加快捷、準確，因為圖像所傳遞的資訊是透過視覺系統直接獲取的，不需要透過閱讀文字而加以思考。在現代社會中，人類的交流除了文字語言之外，便是圖像符號了。

　　圖像與文字有許多相同的地方,因此圖像也享有「世界語言」之稱。圖像在跨越民族與地域的文化對話交流方面,發揮了很大的作用。圖像不僅作為一種承載資訊的載體,同時能夠準確、生動、直觀地反映出社會關注的問題,達成指導與教化的作用。圖像透過視覺創作來表達人們的情感、思想、警示等資訊,在視覺形象中發揮了易理解、好辨識、增強記憶的特點。

　　圖像透過各種途徑來傳遞資訊,那麼,圖像的傳播具有哪些特徵呢?具體歸納為以下幾點。

1. 直觀性:圖像是一種簡練、感性、單純的圖像化語言,它能夠被大多數人所認知,可以強烈、直觀地傳遞資訊。

2. 象徵性:圖像的作用就是利用多種隱喻、有內涵的符號來激發受眾的想像力,從而達到思想與情感的交流,其傳播具有很大的象徵性。

3. 指示性:圖像中特定的符號、顏色,具有警示、提示性功能,多用於交通指示、危險場所等地方。

4. 廣泛性:圖像的運用具有廣泛性,已廣泛地運用到我們平時的雜誌書本、宣傳海報、媒體廣告等中。

5. 可讀性:在圖像傳播的時候,受眾透過視覺接收到資訊,並且理解圖像所傳達出的思想,以及想要表達的內容,因此,圖像的傳播具有可讀性。

6. 準確性:使用圖像傳播資訊的時候,要先準確掌握傳遞的內容,在理解所要傳達的資訊後進行圖像設計,所以圖像的傳播具有準確性。

7. 審美性:一幅好的圖像創意作品,不僅能準確傳遞資訊,同時有著一定的藝術性,能夠吸引受眾的目光,達到觀賞的作用。

1.1.4 圖像分類

· 傳統圖像

　　傳統圖像是現代設計常用到的一種表現元素，是傳統文化精髓的傳承。從設計的角度來看，西方藝術衝擊性強，注重張力及時尚文化的表現，所以設計的圖像顏色大膽、豐富，容易吸引人們的目光。而東方傳統則重視創意文化內涵、視覺形象的審美以及文化傳統的繼承與表現。如圖 1-16 所示為中國傳統圖像，第一張多用於古代大戶人家的門窗雕刻，寓意幸福延綿無邊；第二張是壽桃與石榴結合的圖像，寓意著長壽、多子多福。傳統圖像保留了各個地域的民族文化，傳統圖像的傳承與創新對設計師自身的文化修養、創作技法等也都提出了更高的要求。

圖 1-16　傳統圖像

· 現代圖像

　　現代圖像設計是一種很強烈的資訊傳播方式，透過圖像特有的語言，直觀地傳達一些視覺資訊，彌補了語言文字和聲音與語言傳達的缺陷。它的出現超越了一般造型的審美限定，圖像彙集了視覺心理、藝術造型、語言符號、市場資訊傳播等藝術與商業一體的藝術形式，成為現代傳播媒體中的一種個性化傳播方式（如圖 1-17 所示）。

1.1.5　圖像設計的特點

　　圖像的特點決定了圖像設計的目的和職能，所以在設計圖像的時候要考慮到資訊傳達的有效性和準確性，並且要得到受眾的理解。在圖像設計中本質的特徵有以下幾點。

1. 透過寫、繪、刻、印、噴等手法製作圖像（如圖 1-18～圖 1-21 所示）。
2. 可以透過各種方式進行大量的複製。
3. 是傳播資訊的視覺形式。

圖 1-17　現代圖像

圖 1-18　手繪圖片

圖 1-19　版畫 1

圖 1-20　版畫 2

圖 1-21　手繪

1.2 圖像的起源與發展

1.2.1 圖像的產生

圖像的產生源於人類認識和改造世界的需求。從已發現的西元前 3000 年的象形文字就可以看出，圖像的出現遠遠早於文字的產生（如圖 1-22 ～圖 1-25 所示）。在法國南部拉斯科的山洞中也發現了大約 15,000 年前的原始人壁畫。早期的人類在生產勞動和社會活動中，透過交流形式的不斷豐富，逐漸產生了一些系統性、原則性、指代性強的符號，這些符號就是圖像的雛形。在交流使用中，這些符號逐漸被改良簡化，準確性

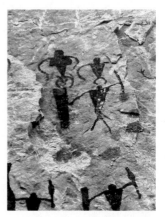

圖 1-22　早期的文字圖像

得到了加強，系統性也更加完善。我們在北美印第安人的岩洞壁畫中可以看到非常簡練、具有代表性的特徵簡化圖像符號。如圖 1-23 所示，如果人類沒有這些可以讓人理解的圖像符號，那麼人類在生產中的經驗可能將無法傳承，人類文明的產生也必將受到影響。

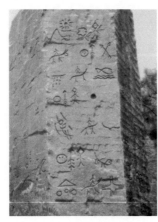

圖 1-23　石刻象形文字

圖 1-24　壺的象形文字

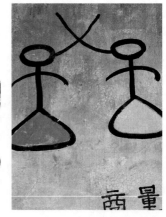

圖 1-25　商量的圖像化文字

1.2.2 圖像的革命

　　圖像的演變一共經歷了三次重大的變革，每一次變革都推進了圖像的發展，從而使圖像發展成現在各個領域廣泛應用的表現形式。

　　圖像的第一次變革是原始符號和原始文字的形成期，不僅有著傳遞資訊的作用，也記錄了人們的生活。此時的符號帶有很強烈的圖騰神祕感與民族文化特點。隨著人類社會的發展，人們之間的交流也日益頻繁，複雜的圖像已經不適宜人們的生活需求。於是人們開始簡化圖像，便有了由圖像簡化而產生的另一種符號 —— 象形文字。象形文字的出現代表著人類社會文明的新發展，它也成為一種獨特的視覺傳達方式，以一種更加簡潔、準確的方式出現在歷史長河中。

圖 1-26　聚寶盆　剪紙

　　第二次變革，源於中國西漢時期發明的造紙術和印刷術。由於這兩項發明使人們能夠大量書寫與印刷，於是文字與圖像便得到了廣泛的傳播。書法與繪畫藝術的成熟，以及民間藝術中的版畫、雕刻、剪紙（如圖 1-26 和圖 1-27 所示）等都表現了中國古代在圖像發展上有了輝煌的成果。中國古代的這些偉大發明，吸引了西方國家的注意和喜愛，直到傳入歐洲後，影響了歐洲社會文化，加速了文藝復興的到來。在文藝復興時期，圖像設計出現了它的第二次變革，湧出了不同流派的作品和藝術家（如圖 1-28 ～圖 1-31 所示）。

圖 1-27　孔雀開屏　剪紙

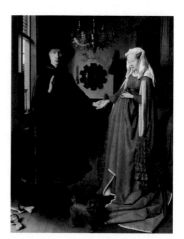

圖 1-28　　《阿諾菲尼的婚禮》
揚・范・艾克（Jan van Eyck）

　　其中，如圖 1-28 所示為美術史上揚・范・艾克的作品，運用了改革後的油畫材料和油畫技法繪製，作品描繪精細、逼真、新穎，富有創造性。畫中是男女的全身肖像，在當時也是史無前例的。還有李奧納多・達文西的作品《蒙娜麗莎》（如圖 1-30 所示）。達文西是文藝復興時期最傑出的畫家、科學家、發明家，《蒙娜麗莎》是他的不朽之作。畫中人坐姿優雅、笑容微妙，不論是在構圖還是在手法上都將人物的形象表現得淋漓盡致。曾有人說過她的微笑含有 83% 的高興、9% 的厭惡、6% 的恐懼和 2% 的憤怒。

　　圖像的第三次革命，源於 19 世紀工業革命。在 1840 年左右，以木刻為主的印刷插圖逐漸普遍了起來，在廣告和宣傳海報中的使用也日益增多，但是由於木刻製作的費用很昂貴，給出版社和印刷商帶來了很大的經濟壓力。當時紐約的一名發明家莫斯（S Morse）的攝影印刷技術問世，得到了社會的關注。於是在 1880 年，美國《紐約時報》領先將攝影技術用於印刷。1919 年，德國的威瑪又建立了現代設計的教學機構 —— 包浩斯學院（Bauhaus），提出了「藝術與技術統一」的口號，這一口號對當時現代設計事業產生了很深刻的影響，使圖像創意設計走上了現代的道路。隨著商業經

濟的發展與生產力的需求，社會資訊量大幅成長，圖像創意伴隨著這股東風蓬勃發展，圖像設計的發展來到一個前所未有的全新時代。

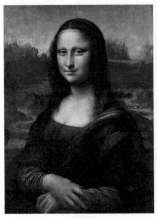 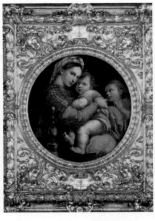 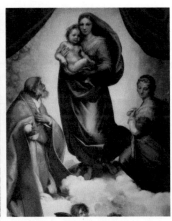

圖 1-30　《蒙娜麗莎》達文西（Leonardo da Vinci）　　圖 1-31　《椅上聖母子》拉斐爾（Raffaello Santi）　　圖 1-29　《西斯廷聖母》拉斐爾（Raffaello Santi）

1.2.3　圖像設計的現狀

1. 形式多樣，風格多樣。藝術的共有特徵決定了圖像設計沒有固定的形式，也沒有死板的公式，多種風格並存、民族特色圖像盛行是當代圖像的設計現狀。另外，在圖像設計上還有一些創意圖像、抽象圖像、表現性的圖像。其中，抽象圖像是 20 世紀圖像設計的基本形式特點，理性思維的迅速發展使人們的抽象意識不斷增強。人們能夠透過自然的表現發現一些內在的抽象與結構，能夠透過抽象圖像更多地感受到圖像所帶來的藝術價值和視覺享受。

2. 應用廣泛。圖像在現代生活中被廣泛應用於各個設計領域，如廣告、包裝、海報、書籍、商標等等（如圖 1-32 和圖 1-33 所示），充分展現了圖像藝術特有的魅力與個性。無論是在視覺傳達的傳統領域，還是在新媒體的領域，圖像表達具有趣味、靈活、強烈、直白的特點，被廣泛應用在各個領域。

3. 利用科技設計圖像。現代圖像的設計從單
 一的圖案、符號的表達方式，擴展到系列
 化的整體形象，從平面的二維空間轉換為
 多維空間，利用科技將圖像的設計擴展到
 最完美的狀態（如圖 1-34 所示）。

圖 1-32　包裝設計

圖 1-34　創意滑鼠造型

圖 1-33　商標設計

1.3　圖像創意的原則

1.3.1　創意的含義

「創意」一詞在英文中包含「idea」和「creative」兩層意思，前者指的
是主意、想法，後者指的是創造力的、有創造性的。在漢語中，「創」是創
造的意思，「意」是意念、意識。所以說，不論是在英語還是在漢語中，創
意不但強調了思想作用於行為，並指導行為的能力，更強調了創意是一種非
物質的精神活動行為（如圖 1-35 ～圖 1-37 所示）。

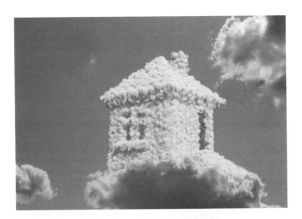

圖 1-35　雲朵的創意圖像

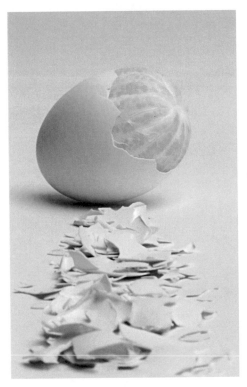

圖 1-36　蛋殼與橘子

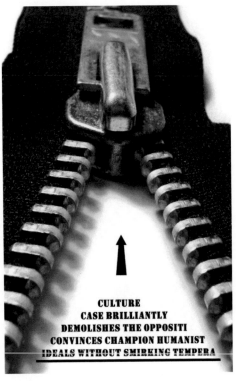

圖 1-37　拉鍊的創意構思

1.3.2　創意思路

· 創意思考的過程

　　創意思考的過程是：準備→收集資料→醞釀發現→頓悟→草圖→完稿。前兩個過程主要是依靠分析、歸納等邏輯思考，而後面的過程主要依靠想像力、靈感、直覺等非邏輯的思維。

· 創意思考的方法

　　若想有創意，就要有創新的勇氣，要敢於衝出自己大腦的束縛。創意是虛擬的，是變化的，是深不可測、捉摸不透的，但是只要你用心去體會，就會感受到創意所帶來的神奇之處。

圖 1-38　纖維製作海報

圖 1-39　人與大腦的創意性結合

圖 1-40　手形與字母的創意性結合

圖 1-41　棒球的便條紙的創意性結合

1.3　圖像創意的原則

創意思考的方式可以分為邏輯思考與非邏輯思考。邏輯思考是理性的，是在思考的時候借助一些概念來判斷、推理的邏輯形式，以抽象和概括的方式來反映事物本質的思考活動。而非邏輯思考注重於感性的表達，感性能力是創造性思維的重要部分。非邏輯思考可以分為發散性思維、轉移思維、直覺與靈感思維等。這些思維都是突破了原本大腦概念的束縛，具有求異性、能動性、冒險性和獨創性，所以備受藝術家們的青睞和重視。圖像創意的思維不僅需要理性的思考，還需要感性的充沛。多種思維方式的共用才能獲得成功、高效應的創意作品。如圖1-42和圖1-43所示，透過青花瓷碗上繪製的場景進行想像，將碗裡冒的熱氣結合青花瓷碗的圖案來設計不同形態的圖像，有兵馬俑、龍、老子等，不僅表達出中國古代文化，也達到了新穎的視覺效果。

圖 1-42　青花瓷與何仙姑

圖 1-43
中國古代元素的創意結合

如何用創意來思考創作（如圖 1-44 和圖 1-45 所示）？以下歸納了幾個創造性的思考方式。

圖 1-44　時尚音樂宣傳　　　　圖 1-45　電影海報

1.　集中思維：集中思維的核心就是針對資訊進行判斷和選擇，把思維集中到一個點來進行思考。

2.　輻射思維：以一個點為中心向周圍擴散開來思考。

3.　橫向思維：可以順向思考，也可以逆向思考，強調的是過程精細、突出邏輯性的推理，結果是全面而立體的。

4.　縱向思維：向縱深的方向去思考，要有發展的方向。

5.　發散性思維：又稱「求異思維」，以多種不同的角度、不一樣的方向全面擴展思維方式來思考。

6.　轉移思維：是把問題換位思考的一種思維方式。將已經完成或者解決問題成功的經驗運用到正在解決的事情上，重點是尋找相似性，這是對直觀感性的一種開放，也是藝術設計師門常用的一種思維方式，具有靈活性和敏捷性。

7.　直覺與靈感思維：在思維的過程中不能輕易忽視直覺與靈感，當人們被興奮、開心等情緒感染的時候，或者是人們高度集中思考問題的時候，

會出現靈感,它是不經過邏輯推理得出的,會讓作品具有新的生命力。

8. 交叉思維:把兩個不相近的事物放在一起思考,會有不一樣的效果。

9. 形象思維:透過具象的外形發揮想像力,從而創造出新的形象,它具有強烈的直觀感受,在藝術領域備受推崇。

圖 1-46　Life CHINA 海報

· **創意思考的來源**

創意來源於人們的認知,產生的主要方法就是把熟知的舊事物進行新的組合,從而產生一種新觀念,將兩個事物透過一個契合點而產生新的意義(如圖 1-46 和圖 1-47 所示)。

圖 1-47　生活元素的利用

創意來源於文字,文字中的內涵蘊藏著無數新的意念和新的創意,只要我們深刻理解、發掘就會產生創意的點子。

創意來源於文化,文化是一個複雜的體系,每個國家都有它的文化。在了解了這些博大的文化後,會找到更多的素材,為創意打下基礎。

創意來源於對傳統的傳承，透過回顧歷史，挖掘傳統中的精華，古為今用，一定會老樹發新芽，創作出獨特的圖像作品。

其實，創意就在我們的身邊，我們要用發現的眼光去看待事物，把事物精細、透徹地分解，了解它的每一層含義，在發現的過程中碰撞出靈感的火花，從而創造出完美的圖像作品（如圖 1-48 ～圖 1-51 所示）。

圖 1-49　手繪圖像

圖 1-50　圖像剪切

圖 1-48　字母圖像

圖 1-51　多種圖像的結合運用

1.3.3　圖像創

好的圖像創意能夠刺激受眾的視覺，從而激發人們的心理共鳴。圖像創意是設計師透過獨特的構成和組織形式，將主題思想圖像化的過程（如圖 1-52 和圖 1-53 所示）。圖 1-53 中透過槍和水龍頭的結合，以簡潔、直觀的圖像，表達了水資源與人類存亡的關係，給人留下了深刻的印象，充分展示出圖像的魅力所在。

圖 1-52　公益廣告—禁止捕殺

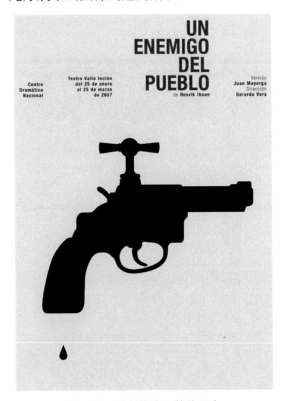

圖 1-53　公益廣告—節約用水

· 1.3.4　創意圖像的原則

創意圖像的原則有以下 5 點（如圖 1-54 ～圖 1-61 所示）。

· 獨特性

獨特性是圖像創意的基本原則。現代社會是一個資訊爆炸的時代，生活中處處充滿了多樣複雜的各式圖像，若想有吸引人目光

圖 1-54　具有豐富色彩的圖像

的作品誕生，就必須設計出能符合大眾文化心理，具有視覺衝擊力，衝破常規，能夠個性、幽默、大膽且形式獨特的視覺圖像，這也是圖像設計的個性和生命的展現。

圖 1-55　多種動物拼接的人形

圖 1-56　純色背景的字母排列

· **單純化**

單純化是以一種簡明扼要的方式，獲得最強烈的表達方法。如圖 1-54 所示，以簡單、大方的設計可以給人清晰的視覺效果，單純化的設計圖像，可以讓人在不自覺的情況下，自然而然地接受所傳達出的視覺資訊，是比較理想化的設計形式。

· **審美性**

圖像本身的審美因素會直接影響到圖像是否能夠被大眾接受。

在進行圖像設計時，要以審美的眼光為前提，提高設計的品質。美的事物能使人們心情愉悅，美的圖像能夠引起觀眾的審美共鳴，留下更深刻的印象，因此，圖像設計的美感對傳遞資訊有著決定性的影響。

· **象徵性**

圖像具備承載資訊的功能，因此具有象徵意義。象徵性是圖像設計的基本特性，要能夠透過圖像的表現，去感受圖像的內在含義。如圖 1-58 所示，和平鴿代表和平，骷髏頭代表著死亡，作品寓意深刻，表達了死亡帶來的可怕，以及對和平、安寧的渴望。

· **傳達性**

圖像是用來表達情感和思想交流的一種設計形式，它用來傳遞資訊，是傳達者與受眾之間的一種橋梁，以達到溝通、交流、互動的效果。所以說，圖像設計在媒體傳播中尤為重要，它使不同國家、民族的交流更加方便，彌補了語言帶來的不便。

圖 1-57　趣味性圖像

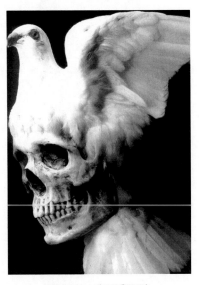

圖 1-58　和平與死亡

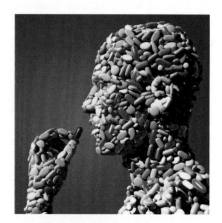

圖 1-59　傳達性圖像─藥丸

圖 1-60　吸菸有害健康

圖 1-61　世紀命題的海報

1.4　聯想方式

在我們童年的時候，總是幻想某天能擁有一雙翅膀以翱翔於天際，我們看到天空中漂浮的白雲，它們千變萬化，有的時候像隻小白兔、有的時候像大大的棉花糖，有時像一隻巨大的鳥。每個人的童年都是夢幻的、美妙的，可是當我們漸漸長大了，我們對社會、對科學、對自然界有了一定的了解與認知後，我們的想像力也漸漸喪失殆盡。我們對這些無稽之談充滿排斥，覺得是可笑的、不合邏輯的。成年之後，程序化的思維模式、世俗的眼光、狹隘的理解能力，讓我們的創

圖 1-62　花藝

意思考變得枯竭，我們因此也變成越成熟越不可愛的人。

聯想是人們頭腦中記憶和想像連繫的紐帶，透過賦予若干事物之間的一種微妙關係，是由某種事物想起其他事物的一種思維過程（如圖 1-62 和圖 1-63 所示）。想像力的禁錮是藝術創作中的最大障礙，想像力比知識更為重要，一個想像力豐富的人，可以支配的資源更多。

圖 1-63　點亮夢想

　　聯想的方式大致可以分為五大類，分別為類似聯想、對比聯想、接近聯想、因果聯想、色彩聯想（如圖 1-64 和圖 1-65 所示）。

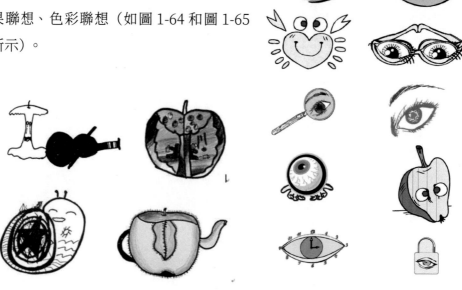

圖 1-65　固定形體的創意變形　　　　　　圖 1-64　眼睛的類似聯想

1.　對比聯想：用對比的方法來尋找另一事物或相反的事物，從兩者所使用的不同元素和內容中找出能表現的同一主題，並使主題給人留下更加深刻的印象，例如，堅硬 —— 柔軟、黑 —— 白。（如圖 1-66 所示）

圖 1-66　手繪聯想圖像

2. 類似聯想：在不同元素之間採用相似的手法或表現相似的內容，也可以是外部形態與內在結構的相似，例如，三角形 ── 三明治、長方形 ── 門、橢圓 ── 雞蛋。（如圖 1-67 所示）

3. 接近聯想：指事物存在著邏輯上的關係，透過思維的條件反射將空間、時間等元素連接在一起，利用這種關係，可以從一種事物聯想到其他的事物，例如，口渴 ── 水、生病 ── 醫院。

4. 因果聯想：指的是事物之間存在著某種因果關係，在這種關係中，可以透過一種事物來聯想到它的結果，當然也就是另一種事物，例如，戰爭 ── 死亡。

圖 1-67　事物之間的聯想

5. 色彩聯想：透過顏色刺激和象徵意義來表達主題，因為顏色透過視覺能夠給人們帶來不同的心理感受，例如，白色 ── 純潔、橙色 ── 陽光。

　　擁有聯想，也就擁有了人們豐富的創意靈感。愛因斯坦說過：「想像力比知識更重要。」（如圖 1-68 和圖 1-69 所示）所以說，我們需要激發想像力，想像的空間有多大，宇宙就有多大。

圖 1-68　身體部位的創意改造

圖 1-69　形狀聯想

本章總結及作業

透過本章的學習，讀者了解了圖像的基本內容，對於圖像常用的聯想方法也有了明確的認知。圖像設計離不開創意聯想，只有掌握了聯想的方法才能創作出優秀的作品。

練習題

列舉一幅設計作品，並說明其中圖像的作用和聯想方法。

要求：從色彩運用、受眾心理、聯想方法、創意原則等角度來說明。

課後作業

收集 10 幅有創意的圖像作品，從創意的原則和聯想方法來分析它們。

要求：採用 PPT 的形式在班內交流，隨機選取 5 名同學，在課堂上發言並演示。

第 2 章
創意圖像的構圖與視覺動線

- **主要內容**

 本章主要從圖像的構圖、視覺動線、圖像的構成模式來講述圖像在版面中的結構變化。

- **重點及難點**

 圖像的視覺動線是本章學習的重點。視覺動線具有引導視覺的功能，在畫面中具有舉足輕重的作用。

- **學習目標**

 了解圖像的構圖原理；掌握視覺動線的引導作用和圖像的構成模式。

2.1　創意圖像的構圖

　　創意圖像的構圖是將圖像中的元素進行巧妙的擺放，讓畫面的整體看起來更美觀。創意圖像的構圖是以引導觀眾的視線為主要任務，提高自身價值為主要目的。好的構圖會直接關係到圖像創意的資訊傳播，我們應該掌握好它的構圖原理和處理手法，以便於更好地表現作品的內涵。

圖 2-1　海報設計

2.1.1　構圖的意義

· 提高注意力

　　畫面的構圖，可以刺激人們的視覺，給觀眾良好的第一印象，並且快速捕捉到觀眾的目光注意力，是一種有效的表現手法（如圖 2-1 ～圖 2-3 所示）。

圖 2-2　宣傳海報

圖 2-3　廣告海報

· 快速準確地傳遞資訊

圖像創意主要是為了傳遞圖像資訊，層次分明的圖像構圖可以讓人們清晰地看到畫面所表現出的主題和內涵。圖像創意依靠圖像、色彩、文字等元素來製作，所以好的構圖會使觀者的視覺動線順暢，節奏富於變化，有利於閱讀和理解。

2.1.2　構圖的基本要素

· 點

點是最基本的形態，也是我們最常見的元素，它可以是一個色塊，也可以是一個文字。畫面中單獨而細小的形稱為「點」。點的面積雖小，但是它的形狀、方向、大小、位置等都是可以進行變化的，在對它進行編輯設計後，會產生豐富的視覺效果。

點的密集和鬆散會給人帶來空間感；而不同大小的點，則會形成對比；大小一致、重複排列的點會形成一條給人機械、冷靜感覺的線。點與畫面中其他形態起著相互烘托的作用，令畫面平衡而豐富（如圖 2-4 所示）。

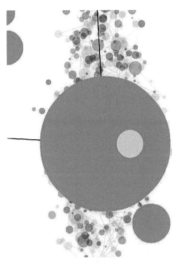

圖 2-4　點

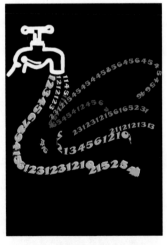

圖 2-5　線

· 線

線在構圖中起著表示方向、長短、重量、剛柔的作用，還能產生方向性、條理性。線是分割畫面的主要元素之一，以線為構圖要素的圖像，可以給人一種規則和韻律感，從而產生獨特的美感與衝擊力（如圖 2-5 所示）。

　　不同的線形給人的感覺也會有所不同：平行線會讓人產生一種平衡、寧靜的感覺，如果畫面中出現一條水平線，它能夠平緩人們的情緒，水平線的位置較低時會給人一種開闊的感覺；而對角線具有不穩定因素，看起來會覺得具有動感；曲線則顯得柔和、優雅，具有美感；螺旋線能產生獨特的導向作用，可以在第一時間吸引觀眾的注意；垂直線條能增強畫面的堅實感。

・面

　　面比點、線更加具有強烈的視覺感（如圖 2-6 和圖 2-7 所示）。面的形象具有一定的長度和寬度，受線的界定而呈現一定的形狀。例如，正方形具有平衡感；三角形具有穩定性、均衡感；規則的面具有簡潔、明瞭、安定的感覺；自由的面具有柔軟、輕鬆、生動的感覺。

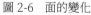

圖 2-6　面的變化

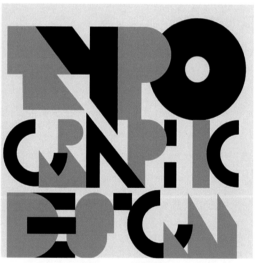

圖 2-7　面的組合

2.1.3　構圖的形式法則

整體：圖像中的每個元素都要圍繞著整體進行設計，服從於同一個主題，在整體的設計中進行變化處理，使整體效果統一和諧，畫面豐富、生動（如圖 2-8 所示）。

圖 2-8　整體構圖

對稱：我們在生活中會看見許多對稱的圖像，例如，眼鏡、葉子等。對稱圖像會使人在視覺上產生均勻、協調、安定、自然、完美的感受，符合人們的視覺習慣（如圖 2-9 ～圖 2-11 所示）。

圖 2-9　對稱構圖

圖 2-10　中心對稱

圖 2-11　軸對稱

　　構圖中的對稱,分為點對稱和軸對稱:點對稱是指對某一個圖像以點為中心進行旋轉或反轉可以得到原圖像;假設在某一圖像的中央設一條直線,能將圖像劃分為兩個完全相同的部分,那這個圖像就是軸對稱圖像。

- 均衡:構圖上的均衡通常以視覺中心為支點,對圖像的大小、輕重和色彩等進行要素分布,在視覺上保持心理的平衡,均衡與對稱相比,則給人活潑、自由的感受。
- 對比:是把差異較大的元素擺放在一起,讓人感覺到強烈的視覺差異。對比的構圖充滿生機且具有感染力。而對比的關係可以透過很多手法來表現,如粗細、長短、明暗、冷暖。
- 比例:恰當的比例會給人協調的美感,是形式美法則中重要的部分。完美的比例是構圖中視覺元素編排組合的重要因素(如圖 2-12 所示)。

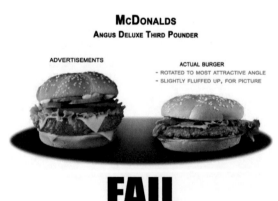

圖 2-12　對比　　　　　　　　　　　　圖 2-13　韻律

- 分割:在構圖中對畫面進行分割會使畫面空間發生變化,也是增強對比效果的一種重要手法。分割後,空間會產生對比關係,會使畫面活潑、生動。
- 重心:在構圖中,沒有重心的畫面會顯得不穩定,沒有安全感,這個重心就是人們視覺的重心。

· 韻律：韻律是由規則而變化的，透過圖像的大與小、強與弱、虛與實、疏與密、明與暗、曲與直、方與圓等有規律的組合來實現（如圖2-13所示）。

2.2 創意圖像的視覺動線

人的視野受到一定的客觀限制，所以不能接收到所有事物，必須按照一定的運動順序來感知外部的世界。視覺接收外界資訊的移動過程，稱為「視覺動線」。運用於設計，從選取最佳視域、捕捉注意力開始，到視覺動線的誘導、流程秩序的規劃，再到在以後印象的留存為止，稱為「視覺動線設計」。所謂「視覺動線」，是指畫面設計對於使用者的視覺引導，先看哪裡，再看哪裡，哪裡要多看，哪裡要少看等，這些都可以透過畫面中圖像的視覺動線規劃來實現。清晰的視覺動線，不但可以提高使用者目光在畫面中的停留時間，更可以增強使用者對於畫面中重要資訊的解讀，提高作品的資訊傳達效果。

圖2-14　利用線型引導視覺動線

2.2.1 視覺流動

人無法讓自己的視線總是停留在某一個位置上。各種資訊不斷作用於我們的視覺器官，各種圖像、色彩對視覺進行刺激，引起視線的不斷移動和變化。毫無疑問，遵循著視覺規律，是進行圖像設計的最佳方式（如圖2-14～圖2-17所示）。如圖2-14所示，人們會自然而然地先看水杯，然後順著水的方嚮往下移動視線。如圖2-15和圖2-16所示，觀看這兩張圖的時候，目光會先看到清楚的圖像，隨著圖像的變小變模糊而轉移自己的視線，產生一種由遠到近的空間感。

圖 2-15　利用大小引導視覺動線

圖 2-16　利用遠近引導視覺動線

　　人們的閱讀習慣是按照從上到下、從左到右的順序進行的，這是受長期的生活習慣影響的。視覺心理學家還發現以下特點。

1. 垂直線會引導人們的視線做上下運動。
2. 水平線會引導人們的視線做左右運動。
3. 斜線比垂直線和水平線有更強的引導力，它能將視線引導成斜線方向。
4. 矩形的視線流動是向四方發射的。
5. 圓形的視線流動是呈輻射狀的。
6. 三角形使視線沿頂角向三個方向擴散。

　　各種大小的圖像放在一起的時候，視線會先關注大的圖像，之後再向小的圖像移動視線。

　　視線流動遵循著以下規律（如圖 2-17 ～圖 2-20 所示）。

1. 當人們的視覺受到強烈的刺激時，人的視線就會自然移動到那裡，稱為「意識的注意」，這是視覺動線的第一階段。

2. 當人們的視覺對資訊產生注意後，視覺資訊在形態和構成上具有強烈的個性，並與周圍的環境形成差異，便能進一步引起人們的視覺興趣，並且願意接收更多的資訊。

3. 人們的視線總是最先關注對視覺刺激力度最大的地方，然後按照視覺對每個物體的刺激度，由強到弱地移動，形成一定的順序（如圖 2-21 和圖 2-22 所示）。

圖 2-17　線形視覺動線

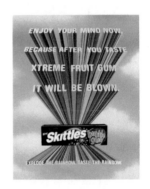

圖 2-18　糖果廣告

 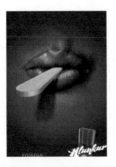

圖 2-20　相機廣告　　圖 2-22　冰淇淋的廣告

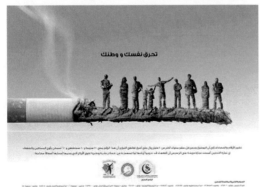

圖 2-21　水平線的視覺動線

圖 2-19　海報廣告

4. 視線移動的順序，還要受到人的生理及心理的影響。由於眼睛的水平運動比垂直運動快，因而在觀察視覺物像時，容易先注意水平方向的物像，然後才會注意垂直方向的物像。人的眼睛對於畫面左上方的觀察力優於右上方，對右下方的觀察力優於左下方。因而，圖像設計者要把設計要素安排在左上方或右下方。

組合在一起的，具有相似性的視覺物像，能夠引導視覺移動。人們的視覺移動是積極主動的，具有很強的自由選擇性，往往是選擇所感興趣的視覺物像，而忽略其他要素，從而造成視覺動線的不可規劃性與不穩定性。

2.2.2　視線的途徑

· 線性運動

線性運動分為直線運動和曲線運動兩種類型。直線運動可直訴圖像的主題內容，簡潔而強烈。其中，豎向線給人堅定、直觀的視覺感受；橫向線給人穩定、恬靜的感受；斜向線會使畫面產生運動感和速度感（如圖 2-23 所示）。

· 曲線運動

視覺元素隨著弧線或螺旋線而形成的運動，稱為「曲線運動」，它具有流暢的美感。曲線分為：弧線（C 形），具有擴展感和方向感；迴旋線（S 形），是由兩條相反的弧線組合而成的，所以它本身具有相反、相乘的因素，可以產生迴旋和靈活的力量，使視覺產生空間感和擴展感。

圖 2-23　線性運動

· **重心運動**

重心運動中的「重心」是指視覺心理的重心，包含三種概念，以強烈的圖像或者文字占據了畫面的某一部位，或者是填滿畫面（如圖 2-24 所示）。

在視線移動上，首先會從畫面的重心開始，然後順著圖像的方向與力度的斜向來移動視線。

向心：視線移動由四周向畫面重心聚攏。

圖 2-24　重心運動

· **導向型運動**

由一種元素來主動引導觀眾的視線，以一定的方向有順序地移動。按照主次的順序將畫面中的不同元素串聯起來形成了一個整體（如圖 2-25 所示）。

離心：視線猶如將石子投入水中而產生的一圈圈漣漪，這是向外擴散的視覺移動（如圖 2-26 和圖 2-27 所示）。

圖 2-25　導向型運動

圖 2-26　離心運動

圖 2-27　離心運動

· 反覆運動

　　畫面中反覆出現相同或者相近的視覺要素，引
導視線做著反覆的、規律的有秩序運動，這是一種
具有節奏的運動。

· 散點運動

　　將不同的元素分散開來，視覺隨著這些元素會
做一上一下、一左一右的自由運動，給人一種輕
鬆、隨意的緩慢感受。

圖 2-28　視錯覺圖像

2.2.3　視覺焦點

　　視覺焦點簡稱「CVI」，也稱「視覺接觸中
心」，它是以最快、最強烈的方式來吸引觀眾目光
的一部分，一般以大和奇特的特徵作為視覺焦點。
大的圖片或者文字放在畫面中顯著的位置可以迅速
吸引觀眾的注意力。而奇特的事物也很容易引起人
們的興趣和關注。奇特的事物通常會以畫面的衝擊
力考量而作為最強的部分放在視覺焦點。而畫面的
衝擊力一般以它的方向、色彩、空間、形態等表現
手法來實現。

圖 2-29　幾何錯覺

2.2.4　視錯覺現象

　　我們所見的對象與客觀事物不一致的現象稱為「視錯覺」。視錯覺會有
礙我們正常的視覺活動，但是在圖像設計中可以利用這種現象來達到特殊的
藝術效果。視錯覺一般分為以下三類。

· **幾何學視錯覺**

　　幾何學視錯覺是由圖像本身構造所導致的，如圖 2-28 和圖 2-29 所示。我們在視覺上看到的長度、大小、面積、方向、角度等幾何構成和實際上測得的數字會有著明顯的差異，這稱為「幾何學視錯覺」。

· **生理視錯覺**

　　生理視錯覺是由感覺器官引起的，主要來自人體的視覺適應現象，如果視覺產生疲勞，就會出現視覺暫留現象，人的感覺器官在接受過久的刺激後會造成補色及殘像的生理視錯覺，如圖 2-30 ～圖 2-32 所示。

圖 2-30　生理錯覺

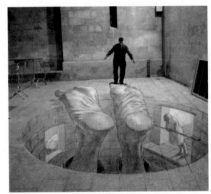

圖 2-31　生理的空間錯覺

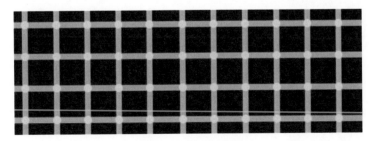

圖 2-32　補色生理錯覺

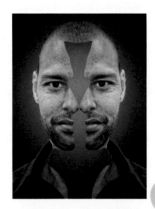

圖 2-33　認知錯覺

· 認知錯覺

認知錯覺是由心理原因所導致的，主要來源於人類的知覺恆常性，是指在一定範圍內改變知覺條件的情況下，人們對物體或品質的知覺卻保持恆定的一種心理傾向。屬於認知心理學的討論範圍（如圖 2-33 所示）。

2.3　創意圖像的構成模式

2.3.1　標準型

標準型是簡單而規則化的編排模板，這種編排具有良好的安定感。這種圖像會吸引觀眾的注意力和興趣，然後再利用文字的內容來補充資訊，符合人們的認知思考和邏輯順序，但是這樣的編排視覺衝擊力較弱，缺乏情緒感與形式感（如圖 2-34 所示）。

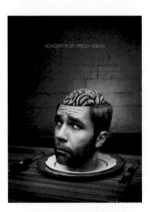

圖 2-34　標準型

2.3.2　標題型

在宣傳海報等廣告宣傳中，常常將宣傳的主題標語放置在畫面的上方或者中央等醒目的位置，然後再配上圖像來獲得觀眾的形象認知，激發興趣（如圖 2-35 ～圖 2-37 所示）。

圖 2-35　標題型

圖 2-36　眼鏡海報　　　　　　　　　圖 2-37　NBR

2.3.3　中軸型

　　中軸型是一種對稱的構成形態，文字和圖像等放在中心軸的兩邊，這樣的編排方式具有良好的平衡感，只有改變中軸線兩側的大小、冷暖等對比後，才會出現動感（如圖 2-38 和圖 2-39 所示）。

圖 2-38　中軸型廣告設計　　　　　　　圖 2-39　飲料廣告

2.3.4 斜置型

斜置型是一種強而有力的動感構成模式，視覺會隨著傾斜的透視暗示而產生移動。這種構圖會使人感到輕鬆、愉快。通常從左側向右上方傾斜增強易見度，會方便閱讀。

2.3.5 放射型

將元素歸納到放射狀結構中，使其向版面四周或明確方向做向外放射狀發散。這樣的結構有利於統一視覺中心，並且可以產生強烈的運動感和視覺衝擊力，能快速捕捉到人們的視線。雖然如此，但是放射型顯得不穩定，所以在排版的時候應做平衡的處理，不要產生太多的交叉和重疊（如圖 2-40 所示）。

圖 2-40　放射型

2.3.6 圓圈型

圓圈型構成要素的排列順序與標準型的大致相同，這種模式以圓形或半圓形圖片構成畫面的視覺中心，然後在此基礎上添加圖像或文字。

在幾何圖像中，圓形具有包容、完整的象徵意義，所以給人的視覺感受多半是莊重完美的。因此這種構圖一般會顯得比較柔和，富有情調，不適用於表達剛烈有力度的資訊圖像（如圖 2-41 所示）。

圖 2-41　圓圈型

2.3.7　圖片型

　　這種構圖是將一個整張的圖片填滿畫面，這樣的圖像會具有強烈的直觀形象（如圖 2-42 所示）。

2.3.8　重複型

　　在畫面編排的時候，用相似或者相同的視覺要素來做多次重複的排列，重複的內容可以是圖像，也可以是文字。

　　重複構圖是有利於著重強調某個問題，或是反覆強調主題重點，從而引起人們的興趣（如圖 2-43 所示）。

圖 2-42　圖片型

圖 2-43　重複型

圖 2-44　指示型

圖 2-45　散布型

圖 2-46　切入型

2.3.9　指示型

利用畫面中的方向線和人物的視線、手指方向等作為畫面的主題，將觀眾的眼光引向主題內容。這樣的編排，簡潔、便利、直接。在編排的時候，應將重心安排在指示方向的最終點，這樣有利於視覺動線的終點與表達的核心吻合（如圖 2-44 所示）。

2.3.10　散布型

散布型是將構成的元素分散在畫面上，看起來隨意、輕鬆，卻有著精細的配置。這種構圖需注意焦點分散，整體上要有一定的統一因素，如統一的色彩主調或相似的圖像，在變化中尋求統一，在統一中具有變化（如圖 2-45 所示）。

2.3.11　切入型

這是一種不規則但具有創造性的編排方式，在編排時可以將不同角度的圖像從版面的上、下、左、右切入到畫面中，而圖像又不完全進入畫面。

這種排版的方式可以突破畫面的局限性，在視覺心理上擴大了畫面的空間感，給人暢想的感覺。由於圖像是不完整的切入，版面顯得跳動、活潑，相對於單一角度的展示，更加能吸引觀眾的眼光（如圖 2-46 所示）。

2.3.12　交叉型

交叉型是由兩個元素進行重疊交叉。交叉的形式可以呈十字水平，也可以根據圖像來做一定的調整。這樣的構圖會增加畫面的空間感，且具有明顯的層次感（如圖 2-47 所示）。

圖 2-47　交叉型

2.3.13　對角線型

畫面四角的對稱線稱為對角線。對角線是畫面中最長的一條直線，它有著足夠的長度和位置來安排圖像。這樣的排版支配了畫面的空間，增加了動感，打破了靜止所產生的枯燥感（如圖 2-48 所示）。

2.3.14　橫分割型

橫向分割指的是將畫面採用橫向的分割來進行劃分，這符合人們的視覺習慣，這種形式構成在畫面中簡單而明確（如圖 2-49 所示）。

圖 2-48　對角線型

2.3.15　縱分割型

將畫面按縱向分為若干份，畫面效果與橫向分割十分相似，特點為：秩序分明，條理性強，適合人們的閱讀（如圖 2-50 所示）。

圖 2-50　縱分割型

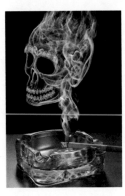

圖 2-49　橫分割型

2.3.16　網格型

網格型是將畫面分為若干個網格的形態,用網格來排列圖像和文字等。這樣的版面充實、理性。這樣的劃分結合了縱向和橫向的特點,畫面豐富,保持條理性,適合各種複雜的版面和圖像。

圖 2-51　文字圖像

但是這樣的編排要避免造成視覺單調,可以對網格的大小、色彩等因素進行考慮和變化,從而加強畫面的趣味性。

2.3.17　文字型

這是一種以文字為主的構圖樣式。文字編排的主要問題在於能否對觀眾產生足夠的吸引力,所以,在布局上一定要巧妙。其中,漢字中筆畫簡單的字形如工字形、回字形、田字形等都可以作為構圖的形式(如圖 2-51 和圖 2-52所示)。

圖 2-52　文字型

本章總結及作業

透過本章的學習，讀者明白了圖像構成以及視覺動線等內容，圖像的大小、顏色等都有視覺動線的引導作用，透過有意的引導安排，可以有效地實現資訊傳達。

練習題

創作一幅「重複型」的圖像作品。

要求：尺寸 A4，內容不限。

課後作業

收集 10 幅平面廣告作品，分析其視覺動線的設計。

要求：採用 PPT 的形式在班內交流，隨機選取 5 名同學在課堂上發言並演示。

第 3 章
無處不在的圖像魅力

- **主要內容**

 本章主要講解了圖像藝術的載體和形式,詳細分析了各個視覺藝術
 領域中圖像的特點和設計原則。

- **重點及難點**

 各個視覺領域中圖像的特點及設計原則。

- **學習目標**

 了解圖像在平面廣告、旅遊紀念品、手工製品,以及資訊設計中的
 繪製方法和原則。

3.1　平面設計中的圖像

平面設計（graphic design），原稱「圖像設計」，現多稱為「視覺傳達設計」，是透過多種平面設計原理將各種元素、圖片和文字重新組合的視覺表現，用來傳達想法或資訊。常見用途包括標識（商標和品牌）、出版物（雜誌、報紙和書籍）、平面廣告、海報、網站圖像元素、商標和包裝設計（如圖 3-1～圖 3-4 所示）。

圖 3-2　放射性圖像設計

圖 3-3　單色的平面設計

圖 3-1　彩色方塊的疊加

圖 3-4　字母與幾何圖像

平面設計除了給人的視覺帶來美感之外，更重要的是向廣大的消費者傳達資訊和理念，因此在平面設計中，美觀是次要的，準確傳達資訊才是設計的重點。

3.1.1
商標設計中的圖像運用

商標（logo）是一種特殊的視覺語言符號。這種符號將具體的事物、事件、場景和抽象的精神、理念透過特殊的圖像表達出來，並借助了人們對符號的認知和想像力傳達特定的資訊，使人們看到商標後自然而然地對品牌產生了認同感（如圖 3-5～圖 3-8 所示）。

圖 3-6　雲朵商標

圖 3-7　商標中的圖像

圖 3-5　設計後的圓形商標

圖 3-8　斑馬商標

商標設計中的基本構成因素有：文字商標、圖像商標、圖文商標。商標設計與其他圖像藝術表現方法有著相同之處，又有著自身的特點。圖像和商標是緊密結合在一起的，它的圖像符號在某種程度上帶有文字符號式的簡約性、聚集性和抽象性，有的時候還會結合文字的造型特點，透過圖像化的表現手法對字體的形態加以適當加工從而完成商標設計，使圖像及商標都具有易識別性和可記憶性。

圖 3-9　簡單的圖像與字母

· **商標圖像的表現形式**

1. 具象表現形式：是指商標圖像具有客觀對象的形象特徵。這個客觀對象很廣義，可以是人、植物、動物、建築等。具象表現形式的方法有裝飾變形，可以透過處理電腦圖像編輯或繪圖來製作。

2. 抽象表現形式：是透過圖像的形態變化或排列組合，來表達事物的特徵，會讓人印象深刻，更富有內涵。抽象圖像一般比較單純，有利於大量的複製和應用。

3. 文字表現形式：以漢字、字母、數字為主要圖像。大多數是將文字進行整體或局部的裝飾變化，既是文字又是圖像，商標設計中的文字、圖像緊密結合，更有利於識別（如圖 3-9 和圖 3-10 所示）。

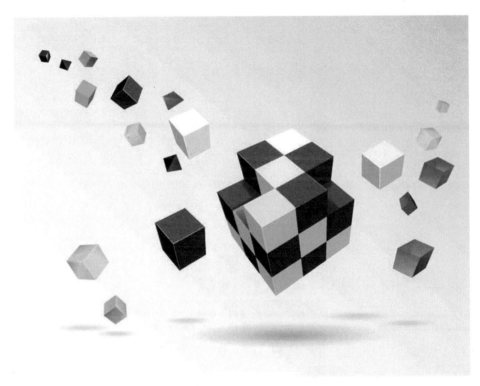

圖 3-10　立方體的運用

4. 綜合表現形式：是以兩種或兩種以上的表現形式來設計的，使商標充滿個性，賦予商標魅力，並且能準確、強烈地表現出所要傳達的資訊。

· 在商標中圖像設計的原則

1. 簡潔醒目，以少勝多。商標圖像是以一種高度概括的形式來展現所要傳達的資訊的。追求簡明扼要的敘述方式，力求用最精簡的圖像傳遞出最強烈的資訊。

2. 新穎獨特，個性鮮明。設計的個性所在和生命展現在獨特性上，只有具有獨特的表達方式和表現手法，這樣才能有別於其他的商標。

3. 傳遞資訊，富有內涵。商標圖像必須符合在傳遞資訊的同時要能展現深層次的含義，商標中圖像的使命就是要將主題特徵充分、準確地傳遞出來。

圖 3-11　創意性字母

4. 易識別、易記憶。圖像表現應易於大眾接受，須具有明確性、通俗性，並具有一定的親和力（如圖 3-11 和圖 3-12 所示）。

圖 3-12　企業商標

5. 展現美感,突顯張力。在圖像設計過程中,
 要以追求審美的眼光為前提,有品質的圖
 像設計才是設計所追求和表達的最終目的,
 這樣才能使觀者從視覺到心理感到舒適,更
 加吸引觀者的注意和興趣。

6. 利於擴展,方便應用。在以商標為核心的
 整體視覺形象設計中,商標的應用很廣泛。
 在不同應用領域的商標設計應該靈活多變。

圖 3-13　眼睛的圖像設計

· **商標的圖像設計的其他原則**

1. 要了解設計對象在市場上的定位、使用目
 的,要三思而後行。

2. 設計要符合受眾的直接接受能力、審美意
 識、社會心理和禁忌。

3. 構思需要謹慎推敲,構圖要美觀、巧妙、新
 穎,其表達要準確。

4. 色彩要簡單大方、強烈醒目。提高標準色的
 整體美觀和最佳的視覺效果(如圖 3-13 ～
 圖 3-15 所示)。

圖 3-14　常見的圖像設計

圖 3-15　色彩醒目的設計

圖 3-16　圖像化的文字設計

圖 3-17　免洗餐具的圖像設計

圖 3-18　可口可樂的字母創意

3.1.2　圖像化的字體設計

　　漢字經歷五千年的華夏文化，漢字文化的發展繼承了中國的悠久歷史文化，也同時代表著人類社會的文明進步。中國漢字起源於象形文字，其本身就是圖像的一種表現形式，無論是哪種文字體系，都具有特殊圖像的魅力所在。可以說「圖像化文字」就是對圖像的形態還原，在圖像中將圖像還原為文字，也可以把文字作為圖像來表現（如圖 3-16 ～圖 3-18 所示）。

　　圖像化的文字設計就是利用文字的基本字型來進行設計的，透過大小對比、疏密變化、虛實相間的安排來組織設計，以此來增強字符元素的資訊和視覺衝擊力。圖像化文字，形式豐富多樣，風格更是千變萬化。又不限於文字的可讀性和識別性。在此基礎上也給人們呈現了視覺上的舒適感和愉悅感，使人們快速接收到所要傳遞的資訊。

· **圖像化的文字設計的特性**

1. 可讀性：我們在進行圖像化文字設計的時候，首先要明白文字本身所傳遞出的資訊是什麼含義，其次再透過圖像對文字加以設計，不論用什麼樣的形態來設計文字，它的藝術表現形式都應該讓人們能讀懂它整體的資訊本意。要做到通俗易懂，不要使用過多或不必要的裝飾。只有受眾看得明白，讀得懂意思，才能達到宣傳效果，並且享受到它所帶來的視覺體驗。

2. 觀賞性：在設計的過程中，需要考慮到文字整體外形的美觀，也就是說，圖像化文字的設計整體視覺效果要給人清晰的視覺形象，文字和圖像的設計不能太過凌亂而沒有重點，這樣會影響視覺畫面的美感，視覺效果也會減弱。我們要抓住主題，在顏色、構圖等方面進行設計，從而抓住受眾的目光。

· **圖像化文字設計應該具有鮮明的個性**

我們所接觸到的產品、商品、用品各有不同，使用者也不一樣，所以在設計字體的時候，也要有不同的風格，具有不同的個性特徵。只有吻合了物體個性，才能達到好的宣傳效果。

1. 端莊典雅：字體和圖像的形態，以及顏色要優美清新，格調高雅，給人華麗高貴的感覺，這種字體適用於女性產品的宣傳廣告。

2. 堅固挺拔：字體的形態要有力度，給人簡潔、個性、爽朗的現代感，帶有強烈的視覺衝擊力。

3. 歡快輕盈：字體要生動活潑、跳躍明快、色彩豐富。有鮮明的節奏韻律的感覺，給人生機盎然的感覺。適用於兒童用品的廣告。

4. 蒼勁古樸：字體樸素無華，給人一種對過去時光的回味，適用於傳統產品的包裝和廣告主題。

5. 新穎奇特：造型獨特新穎，個性突出，能給人流行、深刻的影響，這種
 字體適用於流行性的產品和創新產品。

・ 圖像化文字設計應具有視覺形式的美感

不管設計什麼，都需要美感，文字也不例外，圖像化文字作具有傳達情感的功能。具有美感的文字會讓人心情愉悅，獲得良好的心理反應，留下深刻的印象。

・ 圖像化文字的設計應具有獨創性

良好的圖像化文字設計，不僅可以讓人們有視覺享受，同時利用到商業設計上，也能為企業樹立優良的視覺形象。但是要避免與現有的字形或者字體相似，更不能有意地模仿抄襲，要具有自己的獨特形象才能讓人耳目一新。

圖像化文字作為一種視覺形式，在視覺傳達設計領域中被廣泛應用，如書籍裝幀設計、包裝圖像設計、海報設計、版式設計、商標設計等，都有圖像化文字這個視覺形式的身影。在日本，漢字圖像化在包裝設計中運用得較多，尤其是中國的書法字體運用得更為廣泛，書法的形式多樣，幾乎涵蓋了日本的包裝圖像設計（如圖 3-19 和圖 3-20 所示）。

圖 3-19　日式風格的圖像　　　　　　　　　圖 3-20　文字圖像

3.1.3
包裝設計中的圖像運用

一個商品的包裝就是商品的形象，是商品的價值反映，它是一種吸引消費者的手段。包裝設計是產品價值的轉換形式，商品市場的競爭表現在商品形象上的競爭，以商品包裝激起消費者的購買慾。

圖 3-21　半具象圖像的包裝

· 決定包裝圖像的因素

要在包裝設計上獨創一格、顯現個性，圖像是很重要的表現手法，它形成了一種推銷員的作用，把包裝內容物借視覺的作用傳達給消費者，具有強烈的視覺衝擊力的包裝，能夠引起消費者的注意，從而使其產生購買慾望。

包裝圖像與包裝內容物之間是緊密相關的。包裝圖像可歸納為具象圖像、半具象圖像和抽象圖像三種（如圖 3-21 ～圖 3-23 所示），它與包裝內容物之間是緊密相關的，這樣才能充分地傳達產品的特性，否則它就

圖 3-22　具象圖像的水果飲料包裝

不具有任何意義，不能讓人聯想到內容物，將是包裝設計者最大的敗筆。一般情況下，產品若偏重於生理，如吃的、喝的，會較著重於運用具象圖像；若產品是較偏重於心理，大多運用抽象的或半具象的圖像。

圖 3-23　抽象圖像的包裝

圖 3-24　兒童飲料中的圖像

· 包裝圖像與消費對象的年齡、性別、受教育程度相關聯

　　包裝圖像與消費對象是相關聯的，尤其年齡在 30 歲以下更為明顯。進行產品包裝圖像設計時，應掌握住這一點，以便使設計的包裝圖像能夠得到消費對象的認同，從而達到購買的目的。

1. 年齡段

　　12 歲以下：這一年齡段為兒童時期，對於認知與表現圖像，傾向於主觀意識。如對卡通式的人物、半具象的圖像，以及那些富有動感、有趣的圖像極為喜愛，符合兒童單純天真的心理特點（如圖 3-24 和圖 3-25 所示）。

13 ～ 19 歲：這一年齡段為青春發育期，他們富有幻想性、模仿性，喜愛偶像、夢幻感以及較有風格表現的包裝圖像。20 ～ 29 歲：20 歲以後的年輕人，生理發育已趨成熟。性別的差異特性也特別顯著。開始注重價值感與權威感，並且多數已在就業階段，判斷力強，對不同表現形式的包裝圖像均可接受，但對抽象圖像仍具有新鮮感。

圖 3-25　水果圖像設計

30 ～ 49 歲：這一年齡段的人大多已成家
立業，因受生活、職業、經濟、社會等因
素的影響，思想較為現實，並且具有強烈
的產品定位觀念，喜歡理性的寫實主義，
大多偏愛具象圖像（如圖 3-26 所示）。

2. 性別因素

男性喜歡冒險，富有征服他人的野心；女
性喜歡嫻靜、安定。因此，在包裝圖像
的表現形式上，男性比較喜歡說明性、科
幻性、新視覺的表現形式；而女性就較偏
向於感情需求，喜歡具象、美好的表現形

圖 3-26　線性花紋

式，同時還有生理與心理方面的因素，也應在考慮之列。

3. 教育背景

人在學習過程中，教育改變了人的觀念、氣質，同時也改變了對知識的判斷標準。由於受教育程度的不同，對於包裝表現形式的喜好有著極大的差異。學歷較高的人，較易接受抽象圖像；受教育較少的人，比較喜歡選擇容易分辨的寫實具象圖像。

圖 3-28　趣味的包裝圖像

‧ 包裝的圖像表現形式

在包裝設計中，主要有下列幾種包裝圖像的表現形式（如圖 3-27 ～圖 3-30 所示），在包裝設計上應靈活運用。

圖 3-29　簡單的包裝設計

圖 3-30　雕刻花朵的包裝

圖 3-27　日式的包裝圖像

1. 產品再現：產品再現可以使消費者直接了解包裝的內容物，以便產生視覺衝擊及需求，通常運用具象的圖像或寫實的攝影照片。如食品類包裝，為了展現食品的美味感，往往將食物的照片印刷在產品包裝上，以加深消費者的印象，使其產生購買慾。

2. 產品的聯想：「觸景生情」即是由事物喚起類似的生活經驗和思想感情，它以感情為媒介，由此物向彼物推移，從一個事物的表象想到另一個事物的表象。在一般情況下，主要從產品的外形特徵、產品使用後的效果特性、產品的靜止及使用狀態、產品的構成及所包裝的成分、產品的來源、產品的故事及歷史、產地的特色及民族風俗等方面設計包裝圖像，從而描繪產品的內涵，使人看到圖像後就可以聯想到包裝內容物（如圖 3-31 和圖 3-32 所示）。

圖 3-31　提取蛇元素的設計　　　　圖 3-32　蜜蜂與蜂窩的圖像設計

3. 產品的象徵：優秀的包裝設計令人喜歡、令人稱讚，叫人忍不住想購買。這種令人不得不喜歡的因素，就是由包裝所散發出的象徵效果。象徵的作用在於暗示，雖然不直接或者具體地傳達意念，但暗示的功能卻是強有力的，有時還會超過具象的表達。如圖 3-33 所示，在食品包裝上採用新鮮水果的圖像，使產品看起來水潤美味，不僅表達出食品的食材，

圖 3-33　水果切面的設計圖像

而且增加了食品形象，讓受眾產生好感並購買。

4. 利用品牌或商標作為圖像：利用品牌或商標作為產品包裝圖像，可突出品牌並且增強產品品質的可信度。許多購物袋和香菸包裝設計大多採用這種包裝圖像表現形式。

5. 產品的烘托：所謂「烘托」是將事物的對立面十分突出地表現出來，以使產品形象更為鮮明、強烈、突出。

6. 產品的使用方法：通常，消費者對於新產品所具有的特點還不太了解，這就要求借助人為的方法，以各種方式加以說明。但最好的方法莫過於在包裝上下功夫，採用包裝圖像來表達產品的使用方法，以增加產品的說服力，從而引起消費者的興趣。如泡麵包裝上印有沖泡過程或使用方法的照片，使消費者預先了解產品的特點。

在包裝設計中，包裝圖像不能單獨孤立，而應與整體版面布局密切配合，使整體視覺設計趨於完美，從而確立獨特的風格（如圖 3-34 ～圖 3-36 所示）。

‧ 出口包裝的圖像設計

對於要出口的產品，應根據世界各國對圖像的喜好與忌諱，選擇適宜的包裝圖像。在出口包裝中，因為包裝圖像觸犯進口國忌諱，造成進口貨物被當地海關扣留，或遭當地消費者拒用的事例時有發生。因此，在出口產品的包裝設計中，了解進口國家對包裝圖像的禁忌至關重要。

不同國家對包裝圖像有不同的喜好與忌諱：伊斯蘭教國家禁用豬、六角星、十字架、女性人體以及翹起的大拇指等圖像作為包裝圖像，喜歡五角星和新月形圖像；日本人認為荷花不吉利、狐狸狡詐和貪婪，而且日本皇室家徽用的十六瓣菊花圖像也不宜在包裝上採用，他們喜歡圓形和櫻花圖像；英國人將山羊比喻為不正經的男子，視雄雞為下流之物，大象為無用之物，令人生厭，不能作為包裝圖像，喜歡盾形和橡樹圖像；新加坡以獅城之國聞名於世，喜歡獅子圖像；狗的圖像為泰國、阿富汗、北非伊斯蘭國家所禁忌；法國人認為核桃是不吉祥之物，黑桃圖像為喪事的象徵；尼加拉瓜、韓國人認為三角形不吉利，這些都不能作為包裝圖像；香港地區有些人視雞為妓女代名詞，因此不宜作為床上用品的包裝圖像。

圖 3-34　水瓶的包裝設計

圖 3-35　自由樹包裝設計

圖 3-36　高雅的白牡丹包裝設計

· 包裝設計中傳統圖像的運用

傳統圖像中在意「表現字義」，例如，一些傳統的吉祥圖案：鴛鴦戲水、五福捧壽等（如圖 3-37 和圖 3-38 所示），這些圖案表達了人們對幸福、美滿生活的熱切和渴望。傳統圖案的基本審美觀是包裝設計師獲取傳統文化精髓而得以進一步發展的關鍵之一（如圖 3-39～圖 3-41 所示）。漢代漆器上的鳳紋，似鳳似雲，舒卷自如，著重表現出一種浪漫飄逸的氣質。而展現意境之美的圖像，像民間年畫中在剪紙魚身上添荷花、水紋等。象徵愛情的當然是鴛鴦了，松竹梅則象徵堅強正直。

圖 3-37　鴛鴦戲水

圖 3-39　傳統包裝圖像

圖 3-38　五福捧壽

圖 3-40　傳統年畫圖像

圖 3-41　傳統包裝的圖像運用

古往今來的人民以勤勞和智慧創造出輝煌的民族文化，產生了許多的吉祥圖像，如動物紋樣中的龍鳳、麒麟、獅、虎、龜；植物紋樣中的梅、竹、菊、牡丹、蓮花；人物紋樣中的門神、財神；符號紋樣中的萬字、壽字、雙錢、八寶等，這些吉祥紋樣都表達了人們對美好未來的憧憬和對生活的喜悅。龍鳳紋樣由來已久，在現代的包裝設計中，成功借鑑傳統龍紋的當屬月餅，將龍的形象與中國傳統的中秋節日融合在一起，它的藝術語言深深吸引著消費者。還有的會使用「月亮」和「嫦娥」圖像，以象徵著人月團圓的主題。吉祥圖像「團花」紋樣和唐裝中的盤扣也被巧妙地加入月餅包裝和月餅設計中，使之洋溢著濃郁的傳統情結。

3.1.4　書籍設計中的圖像運用

書籍設計是指書籍文稿編排出版的整個過程，包括書籍的開本（書刊頁面的規格大小）、裝幀形式、封面、書腰、字體、版面、色彩、插畫，以及紙張材料、印刷、裝訂及工藝中各個環節的藝術設計，如圖 3-42～圖 3-46 所示。只有完成整體的設計才能稱之為「書籍設計」，而只完成封面或者部分的設計，則稱為「封面設計」或者「版面設計」等。

圖 3-42　幾何形狀的運用

圖 3-43　封面中的圖像組合

圖 3-44　數字圖像的運用　　　　　圖 3-45　封面的矩形挖空

圖 3-46　NewPhilosopher 封面

第 3 章 | 無處不在的圖像魅力

‧ 書籍設計的主要內容

1. 封面:「封面」從廣義上可以理解為整本書的書皮,其中包括封面、封底、書背、折封口等部分;從狹義上理解,是指書皮正面的部分。在設計的時候應該根據書籍的內容來進行設計。

2. 書背:「書背」是指書的脊背,它是封面與封底的連接,也是書封設計中一個重要的環節。它的尺寸是根據書的大小與厚度來決定的,雖然它占有的尺寸並不是很大,但是當書籍放進書架的時候,它便成了書的第二張封面。所以,在設計的時候應加以重視。在設計的時候,可以運用與封面相同的圖像和字體來保持書籍的整體美觀(如圖 3-47 ～圖 3-49 所示)。

圖 3-47　黑白搭配的書籍　　　圖 3-48　圖像的運用　　　圖 3-49　矩形條的運用

3. 折封口:折封口是指封面與封底的書邊再延長一截的部分,將它向內折疊達成了保護封面和美觀的作用,一般精裝書籍會使用到這樣的設計。折封口的寬度根據書籍的內容和形式,以及紙張規格來決定,主要是為了增加書籍的美觀,提高書籍的質感。所以折封口設計已經成為書籍設計中重要的組成部分。折封口中一般放有作者的照片、簡介等,使讀者在閱讀書籍前對作者有個基本的了解。在折封口的設計中,也可採用與封面成整體的形式,只要將折封口打開,一幅完整的圖像便展開來,這樣使書籍整體設計精緻,也具有同樣的整體美。

4. 環襯:連接精裝書封與內頁之間的特殊襯頁,在書籍的整體設計中是不可分割的,有著承上啟下的作用。精裝書的襯頁會與封面內面黏合,形成所謂的「蝴蝶頁」。平裝書的襯頁則不與書封相黏,稱為「扉頁」(如圖 3-50 和圖 3-51 所示)。

圖 3-50　傳統花紋的設計

圖 3-51　雜誌封面設計

5. 扉頁：扉頁是書籍中必不可少的一部分，它位於環襯之後正文之前，有些書籍扉頁不印文字，購書者或贈書者多利用此頁題詞或題字，因而是書籍內部設計的重點（如圖 3-52 所示）。

圖 3-52　攝影圖像的利用

6. 版權頁：一般安排在正扉頁的反面，或者正文最後空白頁的反面。文字位於版權頁下方和版心的較多。

· **書籍的開本與設計**

開本是指一本書幅面的大小，切開為與全開幅面相等的若干張，這個張數即為開本數。開本的絕對值越大，開本實際尺寸越小。如 16 開，便是全開紙開切成 16 張大小，以此類推（如圖 3-53 所示）。

圖 3-53　運用字母圖像的封面設計

紙張裁切有三種方法：幾何級數裁法、非幾何級數裁法、特殊裁法。
開本的 4 個原則如下。

1. 經典著作、理論類書籍、學術類書籍，一般多選用 32 開或菊 16 開，此種開本莊重、大方，適於翻閱。
2. 科技類圖書及大學教材，因內容量大適用於 18 開本。
3. 中小學教材及通俗讀物一般適用於 25 開，便於攜帶。
4. 兒童讀物採用小開本，如 25 開、32 開等適合於兒童，繪畫讀物選用 16 開，圖文並茂。
5. 大型畫集、攝影集有 6 開、8 開、12 開、16 開等，小型書冊使用 25 開、40 開。
6. 期刊一般採用 16 開本和菊 8 開本，菊 8 開本是國際通用開本。

・書籍設計中的影像與圖像

1. 影像：隨著資訊時代的發展，圖像成了更快捷、更直接、更形象的資訊傳遞方式。圖像是書籍設計中必不可少的一部分，它可以和多種元素共同使用，使圖像的視覺效果大幅度提高。

 攝影的誕生為設計師提供了不少豐富的表現力和視覺手法，設計師可以從攝影中獲得素材、靈感、熱情。數位化攝影為設計打開了新的窗口。那麼，如何合理地利用照片，是要我們需要不斷學習累積的。

A. 出血圖。「出血」是印刷上的用語，是指畫面充滿、延伸到
印刷品的邊緣。在版面設計中運用出血圖會讓設計具有向外
擴張、自由、舒展的感覺。這樣的設計具有感染力，可與讀
者進行近距離的心靈交流。這樣的設計中，對圖片的品質要
求一定要高（如圖 3-54 ～圖 3-56 所示）。

圖 3-54　線條與色塊的組合

圖 3-55　曲線圖像

圖 3-56　字母圖像

B. 去背。去背,簡單地說是去掉照片中的背景,獨留主體形象的一種方法,它便於靈活運用主體的形象,應用得更廣泛,也給設計畫面帶來更多的空間。如果你設計的書籍需要活力、生動、有情趣,那麼使用去背的照片元素是個很不錯的想法,而且可以結合文字達到整體的視覺效果。

C. 合成。現在處理圖片的軟體主要是 Photoshop,其功能強大,可以利用設計的理念來達到你想要的圖片效果。

D. 拼貼。拼貼也可以說是剪貼,是將完整的圖片進行裁剪,然後打散再來重新設計,以設計的角度來對它們進行組合、錯置。這樣的設計具有不穩定和錯亂的強烈設計衝擊(如圖3-57 和圖 3-58 所示)。

圖 3-57　圖像與照片的結合封面

E. 質感、特效。為照片添加不一樣的效果，可以透過做舊、破損、燒焦等來表現頹廢、陳舊的感覺，也可以透過光線帶來夢幻的感覺，還可以透過強化圖片的影像顆粒，使畫面具有膠片記錄的真實感等。

2. 圖像：人們最早使用的便是圖像，它有別於攝影。圖像的表現手法多樣，具有獨特的人性化美感，在表現有特點的內容時具有特殊的表現力。

A. 插畫。插畫在書籍設計中很普遍，插畫的表達與攝影的感覺是截然不同的。插畫具有想像力的情節也是各式各樣的，如幽默、可愛、譏諷、寫實、裝飾、象徵等（如圖 3-59 和圖 3-60 所示）。

圖 3-58　彩色花朵平鋪的封面設計

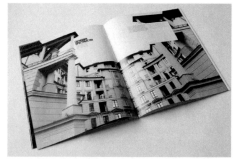

圖 3-60　照片的利用

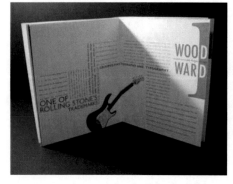

圖 3-59　插畫的利用

B. 卡通漫畫。作為流行文化的一部分，卡通漫畫已不分年齡、階段和地區，滲入商業社會的各個方面，同時也用於書籍設計當中。卡通漫畫呈現出的簡單、無規則的特點來自極簡主義的特色，具有個性化、趣味性，並呈現不同的主題。

C. 抽象圖像。抽象圖像是將形態簡潔化、概括化和提煉出來的形態。現在抽象圖像在設計中使用得非常普遍，但是在書籍設計的時候，使用的圖像一定要符合書本內容與主題，與主題不符只能誤導讀者，削弱傳播力。

圖 3-61　封面設計中的殘缺圖形

· **圖文的結合與編排**

1. 圖文的結合：圖像與文字的結合設計要合理地擺放圖文的位置，進行風格化的處理，營造一種情景來表現出它們的內涵（如圖 3-61 所示）。

 A. 圖文並置。圖和文字通常是並置或重疊的關係，左右視覺元素若處在與畫面平行的不同層次上，在這種情況下，文字和圖片是分開來的，文字與圖片重疊使讀者在讀圖的時候也在閱讀文字。

 B. 文字呼應圖片。文字設計的時候要與圖片保持和諧，從而符合設計的視覺動線，與圖片呼應，讓圖像形成創意和視覺的主要中心。

 C. 圖文融合。圖像與文字融合為一體，圖像是文字的一部分，文字也是圖像的一部分，這樣的設計中圖像要根據文字的筆畫特徵來靈活處理，文字也要適合圖像的形態和質感（如圖3-61～圖3-63所示）。

圖 3-62　趣味性圖像

圖 3-63　殘缺分割圖像

圖 3-64　運用人形與實物的剪影

2. 圖文的編排

A. 上下分割。上下分割是將書籍中的版面分出上下兩個部分，其中一個部分配置圖片，另一個部分配置文案（如圖 3-64 所示）。

B. 左右分割。左右布局容易產生嚴肅的感覺，由於視覺上的原因，文字與圖片的比重要平衡，若文字與圖片大小的對比強烈，會有不一樣的效果。

C. 線性編排。其特徵是多個編排元素，在一個空間裡排列成不一樣形態的線狀，元素可以透過大小、距離的不一樣來將人的視線引向中心點，這種構圖具有強烈的動感。

D. 重複編排。重複編排有三種形式。①大小重複：圖像不變，以大小比例的變化構成重複。②方向的重複：圖像不變，在一個平面上方向發生變化，構成重複。③網格單元的重複：網格單元相等，在單元內的圖像由不同的編排元素組成，從而構成重複。

3.1.5　宣傳海報設計中的圖像運用

　　宣傳海報設計又稱「海報設計」或「宣傳單設計」。通常貼於公共場所的屬於「戶外廣告」，大多分布在公園、車站、電影院、商場等公共場所，在國外被稱為「瞬間的街頭藝術」。雖然現在廣告宣傳的形式有很多，但是宣傳海報設計仍然具有它的宣傳力度和活力，並且能達到很好的宣傳效果（如圖 3-65 ～圖 3-68 所示）。

圖 3-65　趣味手繪圖像

Engineering the Future of Food

圖 3-66　玉米的改造圖像

圖 3-67　利用剪影圖像的海報

圖 3-68　圖像殘缺的宣傳海報

圖 3-69　具有指引性的宣傳海報設計

宣傳海報設計是透過二維平面設計的相關軟體或者手繪製作等方法，為實現設計目的和意圖所進行的平面藝術，是具有創意性的設計活動，同時也是一種傳遞資訊的現代大眾化藝術設計（如圖 3-69 和圖 3-70 所示）。

圖 3-70　創意性的宣傳海報設計

· 它的主要特徵有以下幾點

1. 畫面大：作為戶外廣告，具有畫面字體都比較大的特點，這樣可以直接
 宣傳所要傳遞的資訊（如圖 3-71 所示）。

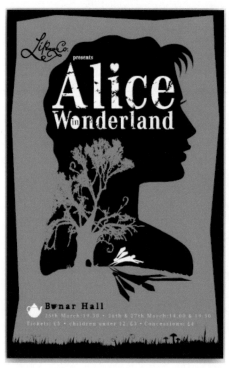

圖 3-71　以「畫面大」為特點的宣傳海報

2. 遠視強：海報的設計以突出主題、圖像，或者強烈對比的色彩來傳遞資
 訊，具有強烈的視覺效果，可以讓忙碌、來去匆匆的人們注意到它並且
 關注它，從而達到宣傳的目的。

3. 內容廣：宣傳海報設計涉及的範圍相當廣泛，可用於公共類的運動、環
 保、醫療，商業類的旅遊、產品，以及文教類的教育、藝術等方面。

4. 創意性、重複性：透過圖像、文字、色彩三大要素進行巧妙靈活的歸納
 整合。在宣傳海報設計中圖像的創意設計很重要，它能夠以獨特而清晰
 的表達方式來說明資訊內容，以獨具匠心的形象畫面來吸引人們的目光，
 並達到讓受眾接受資訊的目的。

・從海報的策略上來理解圖像創意

　　創意無對錯之分，但是有精彩與平庸的差別。而策略有對錯，策略正確，創意圖像的加乘效果越大，招貼廣告的宣傳力就越大；策略錯誤，創意圖像的加乘效果越小，海報的宣傳效果就大減。有策略而無創意，廣告就起不到很好的宣傳效果，因此創意圖像在宣傳海報設計的運用上很重要。

・從宣傳活動設計上理解創意圖像

　　按照這種理解，創意圖像是以藝術創作為主要內容的廣告宣傳活動，以塑造藝術形象為其主要特徵。

　　首先，創意圖像是海報宣傳活動的一部分，因而它與一般的文學藝術創作有根本上的差別，它主要受市場環境和海報所宣傳的活動策略方案所制約，限於只能表現某一特定的主題，而不能像一般藝術創作那樣，全憑作家、藝術家個人的生活體驗和審美趣味去解決和表現主題。圖像的創意所構思、塑造的是海報宣傳的藝術形象，所追求的是以最經濟、最簡練的形式和手法，去最鮮明地宣傳企業和產品，最有效地溝通和影響消費者（如圖 3-72 和圖 3-73 所示）。

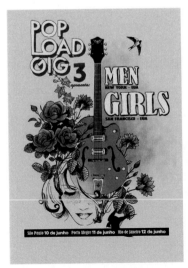

圖 3-72　以強烈的色彩與圖像突出宣傳海報　　　　圖 3-73　具有示意性的海報設計

其次，圖像創意不同於一般的廣告企劃和宣傳，它是一種創造性的思維活動，它必須創造適合海報主題的意境，必須構思如何表達海報主題的藝術形象。枯燥無味的說明，空洞的口號，在某種程度上也算「廣而告之」的作品，但十有八九是失敗的，因為它無法讓消費者動心。圖像創意正是要為作品賦予強大的藝術感染力，以此去震撼、衝擊消費者心靈，喚起消費者的價值感和購買慾望。

· 圖像創意必須緊密圍繞和全力表現宣傳主題

在海報宣傳活動的策劃中要選擇、確定活動主題，但活動主題僅僅是一種思想或概念，如何把活動主題表現出來，怎樣表現得更準確、更富有感染力，這就是圖像創意的宗旨。有了好的海報活動主題，但沒有表現海報活動主題的好創意，海報就很難引人注目，很難引人入勝。

圖像創意與主題企劃有不可分割的密切關聯，但兩者又有差異。兩者都是創造性的思維活動，但宣傳主題策劃是選擇、確定活動的中心思想或要說明的基本觀念，圖像創意則是把該中心思想或基本觀念，透過一定的藝術構思表現出來。圖像創意的前提是必須先有活動主題，沒有預先確定活動主題，就談不上圖像創意的展開。

· 圖像創意還必須具有能與受眾有效溝通的藝術構思

一般化、簡單化的構思雖然也能夠表現海報宣傳的主題，但卻算不上是圖像的創意，或只能說是構思平平。此類海報的主題雖然明確，但卻沒有多少創意可言，具有吸引力的圖像才能引起受眾的關注（如圖 3-74 和圖 3-75 所示）。

圖 3-74　圖像的創意設計

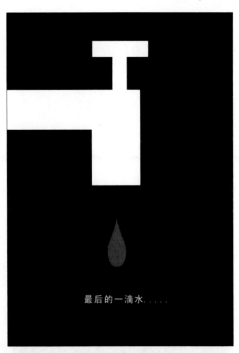

圖 3-75　以「簡單、醒目」的圖像為主題

3.2 商業廣告中的圖像創意

3.2.1 商業廣告

商業廣告又稱為「盈利性廣告」或「經濟廣告」，是傳播者給媒介一定的費用，透過媒介來傳播一些商品、商業活動、服務資訊、音樂、舞蹈、科技、教育等資訊，以盈利為目的（如圖 3-76 ～圖 3-79 所示）。

圖 3-76　原創服裝的廣告宣傳

圖3-77　牛仔商品宣傳圖像

圖3-78　冰淇淋廣告

圖3-79　啤酒廣告

3.2.2　廣告創意的原則

　　廣告的創意直接影響到受眾對傳播事物的印象和吸引力，那麼廣告創意應該具有哪些原則呢？

·原創性、震撼性

　　原創性、震撼性是廣告創意最基本的原則，原創性指的是廣告創意獨特，不守舊，意味著創意和別人區分開來。這是廣告中很重要的一點，只有從別人的廣告中突顯出來，才能更好地傳播資訊、樹立形象。

　　震撼性是要給觀眾帶來視覺的強烈衝擊力，給人留下深刻的印象。要想在眼花繚亂的廣告傳播中脫穎而出，就應該注重視覺效果。它包含兩個方面：一是透過宏大的場面來營造視覺衝擊力；二是透過巧妙的構思來發掘內心情感，使廣告具有心理穿透力，產生震撼人心的力量。

·溝通性原則

　　廣告是一種行銷溝通形式，廣告的資訊要準確地傳達給受眾，就要看它的溝通性如何，是否能與受眾產生交流。透過有效的溝通引起消費者的興趣，從而促進消費（如圖 3-80 和圖 3-81 所示）。

圖 3-80　鉛筆聯想的創意圖像

圖 3-81　冰棒創意廣告

· 美感原則

美感是任何設計不可少的一部分，對美的感受是人類的天性。在發揮廣告創意的時候要結合這個原則，具有美的事物才能夠吸引受眾。我們可以將「美」提升為內涵和藝術魅力，它能夠引導消費者的幻想和追求，從而消費購買（如圖 3-82 所示）。

· 親和性原則

親和性原則會使受眾有一種樂於接受的心理狀態，在這種感情色彩中加以推銷。情感是最容易讓消費者產生共鳴的，所以一般在廣告創意上一般會採用「以情動人」來作為追求目標。

例如，形象帥氣的美男、美若天仙的女子、天真無邪的寶寶、可愛的小動物都能夠獲得人們的喜愛（如圖 3-83 所示）。

圖 3-82　實效性的圖像創意

圖 3-83　具有親和力的圖像

尤其是嬰兒、幼兒，它們的天真、可愛可以給人帶來一種生命的感動。由孩子來推薦產品，會給人一種信賴感。而廣告中帥男美女都是不可少的，愛美之心，人皆有之，當人們看到這些美好的事物會產生一種滿足感和親近感，從而會讓商品也產生一種連帶的審美效應。

· **實效性原則**

廣告創意能否達到促銷目的，基本上取決於廣告資訊的傳達率。廣告中的時效性包括理解性和相關性。理解性即為廣大受眾所接受，相關性則是廣告創意與廣告主要內容相關聯。

3.2.3　廣告中圖像創意的方法

· 誇張

誇張是為了表達上的需求，故意言過其實，對客觀的人和事物盡力誇大或縮小的描述。誇張型的圖像是基於客觀真實的基礎，運用誇張的手法對商品的特徵加以合情合理的渲染，從而突出其特徵和本質，並且達到良好的藝術效果（如圖 3-84 所示）。

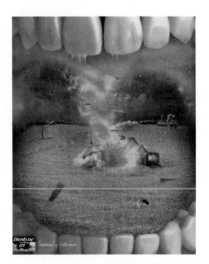

圖 3-84　局部放大的誇張性廣告設計

· **幽默**

　　廣告中使用具有幽默感的圖像，會自然而然地受到觀眾的喜愛，他們會在一種愉悅的心情下接受廣告所傳遞出的資訊，從而減少了人們對廣告宣傳的反抗心理。而這種幽默的表現手法可以透過對美的肯定或對醜的嘲諷，兩種情感複合，從而創造出耐人尋味的幽默意境，從而加強廣告的感染力（如圖 3-85 所示）。

圖 3-85　趣味性的泡泡糖廣告設計

· **戲劇性**

　　廣告學派創始人李奧‧貝納（Leo Burnett）認為：每一件商品都有與生俱來的戲劇性。廣告人的當務之急，就是要挖掘商品的優點並進行戲劇化的塑造。例如，百事可樂廣告中對檸檬的擬人化處理，透過它們的相互搏殺，流出的血液潑撒在可樂中，這樣的圖像戲劇化處理，暗示了可樂中含有大量的檸檬汁成分，借此來宣傳產品的口味，吸引消費者（如圖 3-86 ～圖 3-88 所示）。

圖 3-86　戲劇性的廣告宣傳

圖 3-87　百事可樂的廣告宣傳

圖 3-88　漫畫卡通的圖像創意

· 懸念

廣告中使用懸念的手法會讓受眾對此產
生疑慮和猜疑，產生一系列緊張、渴望、擔
憂、期待等情緒，想要解開謎團追根究底，
從而使受眾記憶猶新，對廣告念念不忘。當
謎底解開的那一刻會給受眾帶來無比深刻的
心理體驗，更加深了記憶（如圖 3-89 所示）。

圖 3-89　懸念性的圖像設計

· 擬人

廣告創意以一種擬人的形象來表現商品，可以增加商品的生動、具體
性，給受眾鮮明、深刻的印象。擬人的表現手法會將一些產品人性化，擴大
商品的特徵，幫助人們深入理解。

· 比較

在廣告中使用比較的手法會具有更強的信服力，一般可以將優質的商品
與劣質的商品擺放在一起，引導受眾分析和判斷，並且得到結論。這樣的方
式直接、針對性強。但是比較的內容最好是眾所關心的內容，這樣才能更容
易刺激消費者去關注和認同（如圖 3-90 所示）。

· 比喻與象徵

比喻與象徵都是較婉轉、含蓄的表現手法。比喻是採用比喻手法，對產品
特徵進行描繪或渲染，使產品生動、具體，給人鮮明印象（如圖 3-91 所示）。

象徵是指借用某種具體的形象和事物按照特定的人物或事，來表達真摯
的情感。「象徵」包含很多的內容，並且在特定的環境和歷史背景下，很多
的事物都會被賦予象徵意義。例如，紅色象徵著歡喜，牡丹象徵著富貴，鴿
子象徵著和平等。

　　運用象徵的藝術手法，可以使抽象的事物變得具體化、形象化，同時還可以延伸描寫的內涵，創造一種藝術意境，使受眾產生聯想，提高廣告的藝術感染力和審美價值（如圖 3-92 和圖 3-93 所示）。

　　聯想是一種大腦反應，它是由一個事物聯想到另一個事物，或將一事物的某一點與另一事物的相似點或相反點自然地連繫起來。聯想出現的途徑各式各樣。在相同性質或相同內容、邏輯上有著某種因果關係的事物會讓人產生聯想。

圖 3-90　圖像對比的運用

圖 3-91　圖像同形異構的運用

圖 3-92　汽車的宣傳圖像

圖 3-93　燕麥與牛奶的廣告宣傳

· 性感誘惑

性是文學和藝術中永恆的主題,將它運用到廣告中會產生一種令人無法抗拒的力量,挑撥人們的本能慾望。

從廣告界來看,利用性感圖像作為廣告的主題,會普遍受到人們的歡迎。因為這是從人的本性出發的。利用人們潛在的情慾來刺激消費者,透過這樣營造出的氛圍來給消費者創造出一種想像空間。通常性感廣告中的訴求表達是含蓄而幽默的,過於直白會受到歧視,因此在使用這樣的圖像進行表達的時候要謹慎(如圖 3-94 ~圖 3-97 所示)。

圖 3-95　奢侈品的宣傳

圖 3-96　酒品的宣傳廣告

圖 3-94　保險套的廣告圖像

圖 3-97　鞋子的宣傳海報

3.3　生活中的圖像

3.3.1　創意家居

　　隨著人們生活水準的提高，日常用品由實用功能上升為實用兼顧美觀。形態各異的事物豐富了人們的日常生活，給人們帶來生活情趣。同時也能根據主人的不同喜好和家居風格進行裝飾，更能展現主人的品位，是營造家居氛圍的點睛之筆。物品的形態樣式良莠不齊，簡約時尚，個性而不張揚的物品，深得人們的喜愛。

・**裝飾飾品有：花瓶、掛畫、窗簾等。**

　　如圖 3-98 所示的田園窗簾，白色底布上面印滿綠色清晰的樹葉花形，就像自然中生長繁茂的一片片樹葉，與臥室顏色相搭，讓人感覺處於大自然中一般，清新自然，不由得身心都放鬆了起來。

圖 3-98　清新花紋的窗簾

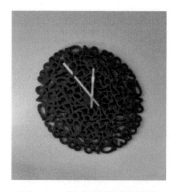

圖 3-99　鏤空喜慶感的時鐘

如圖 3-99 所示，顏色與圖像的搭配讓掛鐘看起來不僅喜慶還很有個性。

如圖 3-100 所示，抱枕上綠葉紅花的圖像顯得很搶眼，這種圖像的裝飾會讓飾品看起來具有傳統美感，也顯得比較喜慶，大多數中年人會喜歡這類裝飾圖樣。

如圖 3-101 所示的臥室窗簾，質地棉柔，藍灰色花紋和圖騰交織，簡單大方，看起來平靜、優雅。

圖 3-100　大俗大雅的紅花綠葉

．　生活用品有：杯子、碗筷、盤子、茶杯等

如圖 3-102 所示的卡通圖像，生動活潑、粉色的陶瓷也顯得夢幻、可愛，這樣的搭配很適合在兒童杯上使用。

圖 3-101　高雅大方的窗簾花紋

圖 3-102　卡通杯

如圖 3-103 所示的杯子，用簡筆畫和簡單的顏色加以修飾，使杯子多了幾絲風韻，有著傳統的民族風。

如圖 3-104 所示，黑白的時尚搭配很簡潔，加上隨意漸變的圓圈，讓一個普通的杯子變得個性時尚了起來，讓人愛不釋手。一般年輕人會喜歡這樣的圖像。

另外還有廚房的一些用品也換了新裝，我們的廚房不再滿布油煙和沾滿油漬的鍋碗（如圖 3-105 ～圖 3-108 所示）。

圖 3-103　民族風格的茶杯

圖 3-104　簡約圖像的咖啡杯

圖 3-105　糖果狀的調料瓶

圖 3-106　圖像修飾的陶瓷碗

　　糖果的調料瓶，讓人看起來心情喜悅。在這樣的氣氛下給心愛的人做一頓午餐，心裡也是甜的。

　　如圖 3-107 所示，利用膠帶上的圖像裝飾了陶瓷瓶，簡單、溫馨、不做作。

　　如圖 3-108 所示，白色瓷碗上藍色、黃色的條紋，讓碗看起來大方、不俗氣，還有幾個圖像的裝飾也很時尚，帶有色彩圖樣的向量圖像更添加了幾分朝氣。

圖 3-107　色塊拼接

　　當然還不止這些，還有我們平時用的筷子、桌布等，都會有別緻的圖像，如傳統的、現代的、可愛的、個性的不同風格。

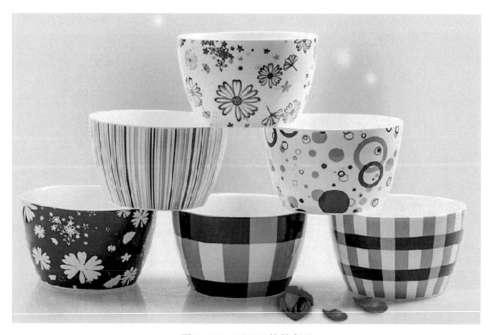

圖 3-108　不同風格的餐具

3.3.2 創意環保袋

1950 年代以來，生態危機讓我們遭遇到了環境汙染、資源枯竭等一大串的自然報復和懲罰。於是在「環境保護」的提倡聲中，人們漸漸地拒絕使用塑膠袋這種環境汙染物，於是時尚界設計出來「我不是塑膠袋」的帆布袋來抵制它，不少明星也紛紛呼籲要推廣環保袋的使用，在環保袋上通常使用一些文章、圖像色塊和符號來裝飾袋子，讓袋子也變得時尚起來。

黑白的色彩搭配、字母、自然簡潔，個性十足，是許多青少年的最愛（如圖 3-109 所示）。

大方的米白色，採用了卡通人物的圖案，可愛的猴子造型也為袋子增添了活力（如圖 3-110 所示）。

圖 3-109　字母圖像環保袋　　　　　　　圖 3-110　卡通環保袋

3.3.3　創意集市

隨著電腦繪圖和列印的出現，一些創意工藝加工起來也快了許多，大大小小、琳瑯滿目的物品也就問世了。「創意技術」的主體是創意跳蚤市場，其中有許多年輕人喜愛的潮流服飾、玩具精品、工藝品等，還有好多小玩意都印著新奇的圖像，不僅是女孩喜歡，也有好多男孩也迷上了這些。還有像帽子、徽章、滑板、耳機、T 恤，也設計上了不錯的圖像，自由、創意、年輕、潮流都是它的關鍵詞，因此吸引很多人去購買收藏（如圖 3-111～圖 3-114 所示）。

圖 3-111　創意市集

圖 3-112 簡單圖樣的收納袋

圖 3-113 飾品夾子

圖 3-114 圓點桌面和斜紋吸管

3.4　圖像在旅遊紀念品設計中的運用

3.4.1　旅遊紀念品

從廣義上來說，旅遊者在旅遊途中購買的商品便是旅遊紀念品。因為無論是吃的還是用的，帶回家後都會勾起他們對此次遊玩的回憶。人們還會將這些物品贈送給朋友、親人。

從狹義上理解，旅遊紀念品就是人們在旅遊的時候購買的精緻工藝品，富有當地的民族特色，可以讓人們回憶起此次遊玩的紀念物品（如圖3-115～圖3-117所示）。物品是一個地域的代言物，有著獨特的景觀、建築、紀念事件等，所以說紀念品具有當地的特色文化和獨特的紀念意義。

圖 3-115　紀念品─木扇

圖 3-116　木質書籤

圖 3-117　刺繡─百花齊放

　　紀念品的本質是傳遞資訊。它無形中為旅遊區進行了宣傳，也促進了當地的經濟隨著旅遊市場而日益成熟。人們已經不再是單純地遊山玩水，更多的是對當地人和區域進行體驗，感受大自然的別樣風情和不同地區的風土人情。

圖 3-118
旅遊紀念品中的景點

3.4.2　旅遊紀念品的種類

　　旅遊紀念品的種類繁多，有傳統工藝品、現代工業產品、手工藝製品、書籍、畫冊等，目前市場上還有建築的模型、大部分生活用品和裝飾品。大致分為以下幾類：①陶瓷紀念品，如陶瓷碗、陶瓷杯、陶瓷菸灰缸；②特殊金屬紀念品，如旅遊紀念章、銅質佛像、金屬配件；③玻璃紀念品，如玻璃配件、玻璃花瓶；④刺繡、印染紀念品，如絲巾、睡衣、頭巾、披風；⑤竹木紀念品；⑥樹皮紀念品，如樹皮壺、木相框；⑦木雕紀念品，如木雕畫、木雕十二生肖、書畫等（如圖 3-118 ～圖 3-120 所示）。

　　旅遊紀念品應該滿足旅遊者的不同需求：旅途所經過地方的形象代表物品；富有美感的藝術品；有收藏價值，可贈送親友的禮物；價廉物美、方便攜帶。

圖 3-119
旅遊紀念品

圖 3-120　布藝玩偶

3.4.3　旅遊紀念品的設計原則

· 民族風貌：任何旅遊區或者景點都富有豐富的人文資源和自然資源，紀念品的設計要反映出當地民族風貌，能對特定地域文化概況進行傳達。

· 藝術完美：要考慮紀念品的整體美觀，從顏色、材質、大小等諸多方面考慮。一個完美的作品不僅可吸引遊客購買，而且應傳遞出地域文化與形象。

· 工藝精緻：旅遊紀念品的工藝是基本的製作條件，從工藝到品質是一個追求完美的過程，不能為了利益降低成本，使用劣質的材料來製作，這樣不僅危害消費者，同時也會給旅遊者留下不好的印象。

· 實用功能：紀念品使用範圍要廣，不能是單一的物品，從使用功能方面考慮，更多功能的紀念品可以方便遊客根據自己的需求來挑選。

· 原創環保：紀念品代表著旅遊地的形象，在設計上它的外形、色彩、用材、工藝要暗含著旅遊地資訊。同時也要考慮用料，在滿足遊客喜好的同時要盡可能地採用地方特色的工藝，並利用當地的資源，既要物品新穎，又要注意環保。

· 多元創新：「多元」指的是用更多的元素來豐富紀念品；「新」指的是設計思維、設計方法創新。旅遊業市場有今天這樣的發展，更重要的是不斷創新，旅遊紀念品的設計不能低俗，要與時俱進，才能吸引遊客購買，宣傳當地文化特色。

· 紀念時尚：旅遊紀念品本身應以所具有的獨特個性來吸引遊客，要具有趣味、奇特、時尚的特點。這樣才能滿足人們的需求。在具有紀念意義的前提下，還能有實用、裝飾與時尚性。

· 便於攜帶：旅遊紀念品大多是遊客在旅遊途中購買的，紀念品的體積不易過大，便於攜帶是原則之一，遊客都是來自五湖四海，旅遊的地點也不是單一的，考慮到遊客可能會在多處景點購買物品，紀念品的體積和重量不能太大，要考慮到遊客攜帶方便，設計要以小巧為佳。

3.5　手工藝圖像

　　手工藝圖像的意思是說，靠手的技能製作出的圖像。創意手工藝圖像採用了多種混合的材料進行拼貼，展現出獨特的、富有創意的製作（如圖3-121～圖3-128所示）。如漆畫、鐵畫等。

3.5.1　漆畫

　　漆畫是以生漆為主要材料的繪畫，除了漆之外，還有金、銀、鉛、錫，以及蛋殼、貝殼、石片、木片等材料。入漆顏料除銀朱之外，還有石黃、鈦白、鈦青藍、鈦青綠等。漆畫的技法豐富多彩。

　　漆畫有著它特有的美，它是從七千年漆藝傳統中走出來的藝術，結合了現實生活與現代人的思想情感。它不止是裝飾畫，同樣也是一件手工藝術品。

圖 3-122　鈕扣的組合創意

圖 3-123　漆畫

圖 3-121　池塘的景色

圖 3-124　樹葉拼接的老鼠

3.5.2　鐵畫

　　鐵畫，也稱「鐵花」，屬於安徽蕪湖著名傳統工藝美術品（如圖 3-126 所示）。相傳是明末清初安徽蕪湖鐵匠湯天池所創造，以後逐漸流傳到北京和山東等地，並逐漸享譽四海，題材有人物、山水、花鳥等，形式有立體和半立體的。品種除立軸、中堂、橫幅和條屏（一般都用外框）外，還有合四面以成一燈的鐵畫燈。

　　蕪湖鐵畫以錘為筆，以鐵為墨，以砧為紙，鍛鐵為畫，鬼斧神工，氣韻天成。畫中有線條銲接而成的，也有畫面層次分明的立體畫面。鐵畫工藝綜合了古代金銀空花的焊接技術，吸取了剪紙、木刻、磚雕的長處，融合了國畫的筆意和章法，畫面明暗對比鮮明，立體感強，在古代工藝美術品中獨樹一幟。

　　鐵畫的圖像來源於自然景觀，有樹木、石頭、山川風景、花鳥魚蟲等，在鐵畫中栩栩如生。

圖 3-125　三個女人的油畫

圖 3-126　鐵畫—玫瑰

圖 3-127　毛線勾勒的圖像

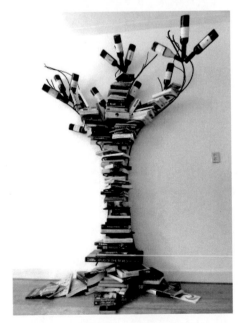

圖 3-128　書籍和瓶子堆疊出的創意造型

3.6 資訊設計與圖像

3.6.1 資訊設計的含義

從廣義上來說，資訊具有可量度、可識別、可轉換、可儲存、可處理、可傳遞、可再生、可壓縮、可利用和可分享等基本作用。資訊是具有傳播功能的，也就是有分享性，人類起初是透過語言、文字、圖畫三種途徑來進行資訊傳播的（如圖 3-129 ～圖 3-131 所示）。語言用聲音來交流，文字和圖畫則可以書寫、繪製，依靠一些符號、圖像來進行人與人之間的交流溝通、情感表達。而資訊設計是用合理的設計方式分析並組織數據和資訊，讓數據、資訊以合理的方式傳播，讓複雜難懂的數據易

圖 3-130　文字圖像

圖 3-131　歸納資訊圖像

於理解。資訊設計一般來說是用不同的方式陳述資訊內容，可以是圖片、聲音、材質、技術或媒介。資訊設計讓數據明確，使人信服；資訊設計讓資訊變得更有條理和有針對性；資訊設計可以使閱讀變得輕鬆、直觀，哪怕是枯燥、專業性強的資訊，所以說資訊設計是以解決問題為前提的。

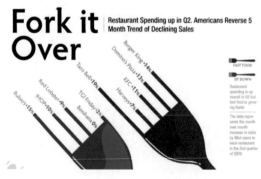

圖 3-129　利用形狀傳達資訊

　　資訊設計範圍很廣，從科學到視覺傳達、產品設計、政治經濟等，生活中的各方面都有涉及。既可以是視覺表現，也可以是聽覺、觸覺等其他表現形式的。其中，視覺是資訊設計最主要的表現形式。資訊設計把篩選過的資料按照一定的邏輯思考展現出來，包括資料的真實性。資料根據程序要求可生成圖像或者別的表現形式（如圖 3-132 和圖 3-133 所示）。

圖 3-132　分類資訊圖像　　　　　　　　圖 3-133　上升幅度圖像

　　資訊設計包括資訊圖像設計，是用視覺化的方式來表達順序和資訊等的。資訊圖像採用圖片、符號和顏色等組織資訊，透過這些元素將比較複雜難以理解和專業性強的數據資訊，以圖像化解析，使枯燥的內容變得讓人更樂於接受。

3.6.2　資訊設計的用途

　　資訊技術到底具有哪些用途呢？可歸納為以下幾點。

1. 商業用途：可以整理、設計資訊，展現、分析商業行為，例如上市報告，銷售業績，材料的購買數據等（如圖 3-134～圖 3-137 所示）。
2. 社會用途：整理社會情況數據，並傳播給大眾分析、理解。
3. 傳媒用途：在大眾媒體上，使資訊、圖像更有視覺性，例如科學普及節目的圖解畫面。

圖 3-134　名人分析圖表

圖 3-135　資訊圖像

圖 3-136　個性化圖標設計

圖 3-137　數字圖像示意圖

4. 生活用途：對於人們來說，資訊設計可以讓生活更便捷，資訊更明確，例如標識。

5. 研究用途：用專業的設計方式來解決複雜專業的問題，以便進行更為有效、深入的研究，例如課題研究（如圖 3-138～圖 3-141 所示）。

6. 學習用途：運用邏輯化的理性思考方式，學會編輯整理資訊，從而更好地傳達設計主題，例如，用於論文中作為論據。

圖 3-138　利用色塊統計資訊

圖 3-139　資訊歸納圖像

圖 3-140　半橢圓資訊圖像

圖 3-141　不同色彩的杯子

3.6.3　資訊設計的功能

　　資訊設計的功能有很多，歸納起來有以下幾種。

1. 使簡單的資訊更易被人們接受、理解。
2. 讓複雜難懂的資料變得清晰、易懂。
3. 將複雜的數據整理成有條理、便於人們查閱的資訊。
4. 傳遞給不同需求的人們。
5. 將不同專業的知識內容透過資訊的運用，用視覺方式進行解釋，消除不同專業之間的障礙。
6. 使分散的數據資訊變得集中，便於更好地理解。
7. 將理性的資訊轉換為「感官教育」的方式傳遞給更多的人群。
8. 將數據中不可見的深層資訊，透過視覺的方式展現出來，便於人們尋找問題及原因。

　　下面透過資訊設計中的三大原則，來思考資訊設計中的圖像設計。

· 認知原則

　　設計師在對資訊設計和整理的時候，應該以
易懂、易於理解的方式來傳播給人們，所以在
資訊設計的時候要對主題進行研究和理解，以
最簡單易懂的方式來表達資訊（如圖 3-142 和圖
3-143 所示）。

· 交流原則

　　交流原則，顧名思義就是要有溝通、交流，
與受眾形成互動。設計師是資訊的發送者，而圖

圖 3-142　圖表中的圖像

像是資訊的發送載體。所以說資訊設計中的圖像很重要，在設計的時候要考
慮到受眾的文化素養和生活環境等，這些能直接影響到受眾對圖像的接受程
度。這樣才能與受眾進行交流，形成互動，並且接受資訊。

· 美學原則

　　美是一種視覺享受，在結合了認知原則和交流原則後，當然美學原則也
是很重要的一部分。透過視覺來刺激受眾接受資訊也是一種傳播方式，這同
時也是最基本的視覺設計。

圖 3-143　路邊的標識圖像

本章總結及作業

透過本章的學習，讀者了解了圖像在各個視覺藝術領域的存在形式，以及設計方法。希望讀者能夠結合自己的專業方向，深入研究圖像的設計方法。

練習題

結合自己的專業，完成一幅自己命題圖像創作。

要求：利用本章講述的圖像創作方法完成作品。

課後作業

收集 10 幅圖像類商標設計作品，分析其表現形式。

要求：採用 PPT 的形式在班內交流，隨機選取 5 名同學在課堂上發言並演示。

第 4 章
創意圖像的表現形式

- **主要內容**

 本章主要講述了圖像設計的基本方法。詳細介紹了異構圖像、同構圖像、重構圖像、解構圖像、模仿圖像、寓意圖像等方法的應用。

- **重點及難點**

 本章重點和難點是如何靈活應用圖像設計的各種方法。

- **學習目標**

 掌握圖像設計的多種方法，能夠使用這些方法完成圖像設計。

4.1 異構圖像

4.1.1 混維空間

　　圖像的創意設計有很多的神奇之處，例如，我們在平面的圖像中看到了立體空間感，這是一種借用二維的視覺空間創造三維視覺空間的手法。混維的異構方法讓視覺有一種被欺騙的感覺，使觀看者限於一種視覺困境中。這種方法主要利用了大小、重疊、顏色、紋理等來表現空間感（如圖 4-1 ～圖 4-9 所示）。

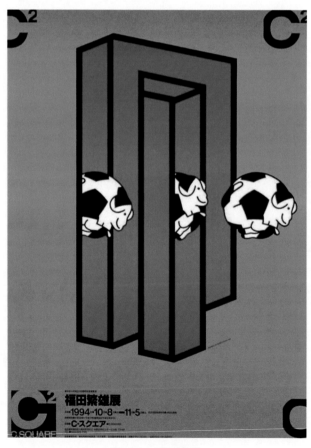

圖 4-1　福田繁雄

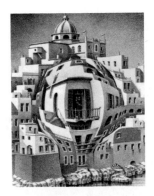

圖 4-2 艾雪

圖 4-3 空間異構

圖 4-5 書籍海報 1

圖 4-4 混維空間 福田繁雄

圖 4-6　書籍海報 2

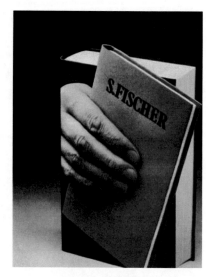

圖 4-8　書籍海報 3

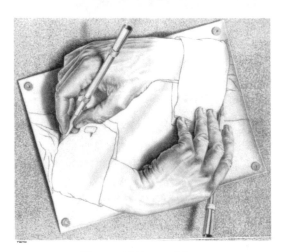

圖 4-7　艾雪　矛盾空間

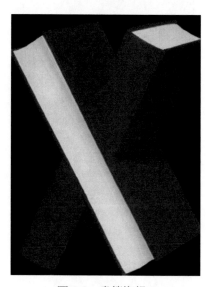

圖 4-9　書籍海報 4

4.1.2　矛盾空間

　　圖像中的視錯覺往往是由矛盾空間來表現的，這類圖像是利用人的視錯覺，透過有意轉換、交替視點來違反正常的透視規律和空間觀念。這種空間是不可能存在的，只有在假想的空間中才能存在。荷蘭著名的藝術家艾雪（Maurits Cornelis Escher）的作品可以說是營造了「一個不可能的世界」（如圖 4-10 所示）。

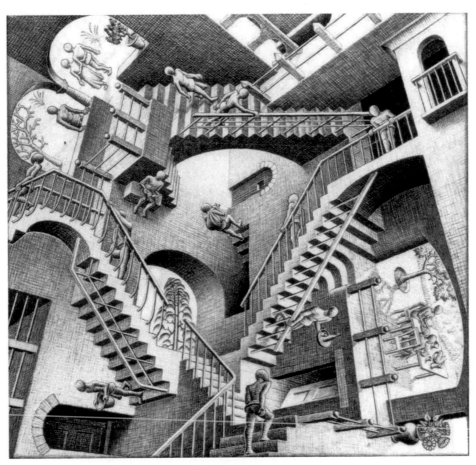

圖 4-10　相對性　艾雪

　　矛盾空間的運用，具有一定的荒誕和奇特效果，它打破了人們固有的思維模式，有著錯位連接、虛實相混等手法，產生一種讓人意想不到的視覺感（如圖 4-11 ～圖 4-16 所示）。

圖 4-11　矛盾空間

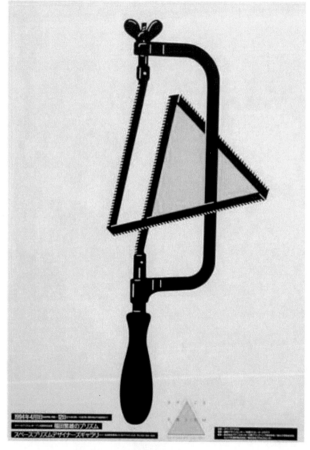

圖 4-12　福田繁雄　鋸齒

132

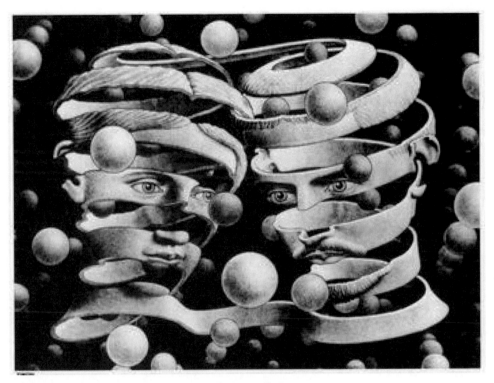

圖 4-13　艾雪

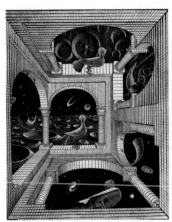

圖 4-14　艾雪　矛盾空間　　圖 4-15　福田繁雄　　圖 4-16　海報宣傳　福田繁雄

4.1.3 　置換

　　置換的方法是利用元素之間的相似性和意念上的相異性，透過來想像力進行置換。這種偷梁換柱的方法也可以稱為「元素替代」。在元素替換的時候，圖像的意義也就變得不同了。

4.1.4 　特定形

　　特定形指對某一個具體的事物進行想像，使事物能由二維空間向三維空間延伸，目的是為了擴展事物的特點，並且產生深刻且更含蓄的意義，同時在視覺上給人新穎的視覺感受（如圖 4-17 ～圖 4-22 所示）。

圖 4-17　以百合的形態設計出的鞋子

圖 4-18　在皮鞋的型態上加上表情設計

圖 4-19　斧頭與枝幹

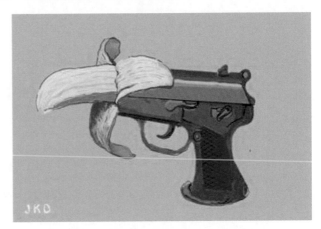

圖 4-20　在手槍的特定型上加上了香蕉的設計

圖 4-21　兩種形態的結合

圖 4-22　鞋與植物的結合

4.2　同構圖像

同構圖像是將兩者或者兩者以上的圖像結合在一起，它們相互間存在著共同特點或相似的元素，按照邏輯來進行設計。同構圖像的手法有很多，但都有一個共同的特徵，那就是形象化地突出某種觀念、個性，並且可以揭示事物與事物之間的本質關聯（如圖 4-23 ～圖 4-26 所示）。現在，同構圖像不僅在平面設計中運用，同樣也可以用到攝影、動畫等視覺傳媒。同構圖像分為 4 個類型，下面一一說明。

圖 4-23　同構黑白圖像

圖 4-24　線性同構圖像

圖 4-25　延變同構圖像

圖 4-26　圖像同構

4.2.1　共生同構

「共生」指的是共同存在的意思。這種構圖在形體上是相互依存、共同存在的，而它們彼此之間又是相互關聯的（如圖 4-27～圖 4-33 所示）。

圖 4-27　人形 - 共生同構

圖 4-28　人與豹 - 共生同構

圖 4-29　魚與握拳的共生圖像

圖 4-30　共生線條 - 瓶子

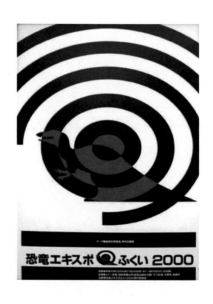

圖 4-32　恐龍與漩渦

圖 4-31　共生圖像 - 人物

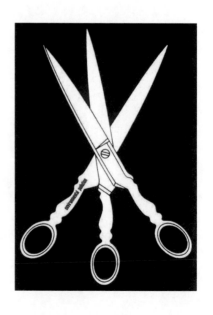

圖 4-33　共生圖像 - 剪刀

比如輪廓線上的共生，指的是相連接的圖像或者是兩個以上的圖像共同
擁有輪廓線，輪廓線可以互相轉讓借用於圖像中。

正負形的共生，意思是說正形是負形存在的條件，負形是正形存在的
基礎。

形與形的共生，是指形與形的相互借用轉換，使形態因為形的共有而發
生變化。

在設計圖像的時候應該巧妙、靈活、簡潔地運用它們之間的關係，以保
證圖像的整體美感不被破壞。

4.2.2　延變同構

延變同構圖像強調的是圖像的變化過程，漸變的圖像可以是單一的，也
可以是正負形相互遞進轉換而形成的過程漸變（如圖 4-34～圖 4-36 所示）。

圖 4-34　品牌宣傳海報

圖 4-35　輪廓延變同構

延變同構圖像是設計師把自己的主觀意念和心理，透過同構物體的每一個變化反映出來。我們在欣賞的時候要去感受形象本身的意義和內容變化，從而來感受設計師的思想。荷蘭的「幻覺藝術之父」艾雪就率先利用了延變同構的創意來設計圖像（如圖 4-36 所示）。

4.2.3　異物同構

異物同構是把不相關的物體組合在一起，但是可以從一個圖像聯想到另一個圖像，以表達不一樣的內容（如圖 4-37 ～圖 4-44 所示）。

這是利用人們的想像力對事物的聯想使不一樣的事物產生關聯，這種手法是用幻想與現實結合的思維來揭示對事物深層次的理解與感悟。其中，圖 4-38 利用枝幹與綠葉來構成小號的形態，可以聯想到音樂來自於自然，是充滿新生命的，充滿活力的。

圖 4-36　延變同構

圖 4-37　人物與自然

圖 4-38 音樂海報

圖 4-40 異物同構圖像

圖 4-39 手指與直升機

圖 4-41 菸灰與餐具

圖 4-42　顏料與臉部

圖 4-43　石頭與窗戶的同構

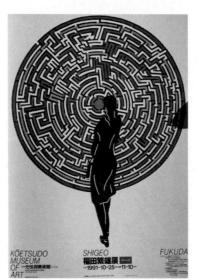

圖 4-44　人物與物品的同構圖像

4.2.4　字畫同構

　　字畫同構圖像是用文字構成圖像，或者把圖像加入文字中構成圖像化文字。字畫同構的表達方式可以展現視覺形象的外觀形狀，也可以使單一的文字變得豐富多彩，還可增強圖像的可讀性和趣味性（如圖 4-45～圖 4-49 所示）。

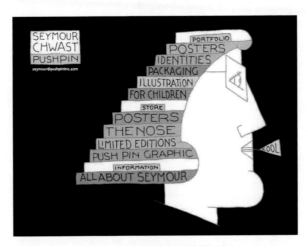

圖 4-45　字條組成的頭髮外觀

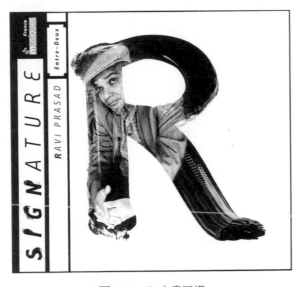

圖 4-46　R 字畫同構

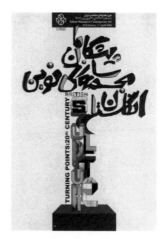

圖 4-47　可讀性文字設計　　　　圖 4-48　　圖像化文字　　　　圖 4-49　　趣味性圖像化文字

4.3　重構圖像

　　重構圖像是把一種圖像或多種不同的圖像按照一定的方向、位置、大小的變化進行重構，根據形象之間的內在關聯性來重複組合或者系統組合，從而產生與原來不一樣的具有新形象、新觀念的圖像（如圖 4-50 和圖 4-51 所示）。這種構圖不是簡單地隨意擺放，而是設計師們從分散、無秩序和毫無關聯的圖像中提取出元素，並且透過合成、聚集等表現手法將它們組合在一起。這種表現手法能給人豐富的想像空間，並且從中體會到圖像的象徵、借喻、暗喻等藝術手法，將看似不合邏輯的事物重新組合，產生合乎邏輯的圖像。

圖 4-50　戲劇原色的重構圖像

圖 4-51　圖像的重構

4.3.1　一元聚積重構

　　一元聚積重構是將某一單一元素進行重複繁殖，重複組合後的外形和原單一元素的形式是完全不相同的兩種形態。因此，圖像顯得生動有趣，並且能夠給人們足夠的想像空間。運用聚積組合的形式能夠創造出新奇、充滿生命活力的圖像（如圖 4-52 ～圖 4-56 所示）。

圖 4-52　人物的聚積重構　　　　　　　圖 4-53　波浪線的聚積重構

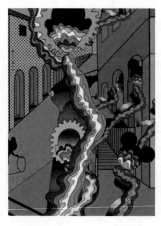

圖 4-54　圓形的聚積重構　　圖 4-55　單一元素的聚積重構　　圖 4-56　水滴的聚積重構

4.3.2　多元聚積重構圖像

　　多元聚積是把相關的一些不同形態的圖像結合在一起，進行精細意象的組合，又稱「複合圖像」和「意義合成圖像」等。這種圖像是將許多元素聚積在一起，傳達新的資訊和觀念。將各個枯燥的事物運用得巧妙、恰到好處，也能創造出好的作品。這種藝術表現手法，給人豐富的創意空間，使圖像的寓意更加廣泛（如圖 4-57～圖 4-60 所示）。

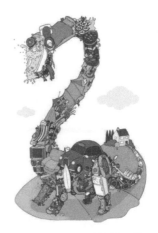

圖 4-57　城市重構的恐龍

圖 4-58　多元聚積重構圖像

圖 4-59　以動物形態為主的聚積重構

圖 4-60　重構圖像

4.3.3　透疊重構圖像

　　透疊重構圖像是利用圖形之間的相似性，由兩個或者是兩個以上的圖形進行疊加。這種類似性包括意義、結構和形狀的相似。透疊重構圖形會有著透明感，保留了各自圖形的輪廓、空間、對比等關係要素的構形手法能產生奇妙、幻覺的效果。（如圖 4-61 ～圖 4-64 所示）。

圖 4-61　字母做設計的光影效果

圖 4-62　頭像剪影

圖 4-64　空間感的圖像設計

圖 4-63　輪廓的保留圖像

4.4 解構圖像

解構圖像是將人們平時熟悉的事物刻意分解，有意識地破壞，並且重新尋找新的認知，或者將破壞後的事物重新組合並且獲取新的觀賞性。

這種圖像的重點是被解構的部分。透過被解構的部分讓人們去感受它所帶來的某種暗示。被解構的圖像並不是殘缺的，相反，能夠加強圖像的整體性與裝飾性（如圖 4-65 ～圖 4-75 所示）。具體的表現方法有很多，下面介紹幾種組織的形式：殘像、裂像、切割。

圖 4-65 人像解構

圖 4-66 解構圖像的組織形式

153

圖 4-67　殘缺圖像 - 飲料瓶

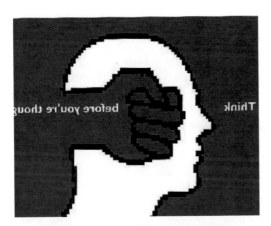

圖 4-68　殘像拼接 - 人形與拳頭

圖 4-70　殘像解構

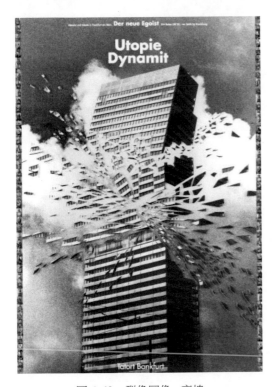

圖 4-69　裂像圖像 - 高樓

圖 4-71　殘缺人物臉部

圖 4-72　殘像剪影

圖 4-73　殘缺組合圖像 - 握拳

圖 4-74　人與字母的組合

圖 4-75　影像組合

4.4.1 殘像解構圖像

　　將完整圖像的一部分進行遮蓋，讓破壞的局部形象和主體形象之間能保持一定的關聯，同時也要看得出圖像的完整性（如圖 4-76 所示）。

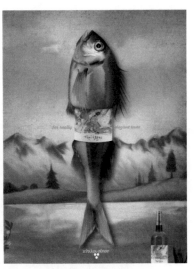

圖 4-76　殘像拼接

4.4.2 裂像解構

　　裂像解構是指將完整的圖像，進行有目的的割裂分離、分割移位或破碎處理等，然後利用理性來構成完整的意向。自然界中有許多舊事物都是在不斷裂變和破壞過程中建立的，在破壞的同時能夠將這種人為的組合變成一種天然的巧合，把人們覺得不可能的，變成一種有可能的圖像，裂像的圖像會讓人產生視覺上的震撼力和恐懼感（如圖 4-77 和圖 4-78 所示）。

圖 4-77　手腕裂像圖像

圖 4-78　人與戰爭

4.4.3　切割解體

　　透過對切、十字切、螺旋切等手法將切割的部分分別插入不同的內容中，使圖像作品無論在形式上，還是在內容上均能產生刺激、新奇和意想不到的效果（如圖 4-79～圖 4-85 所示）。

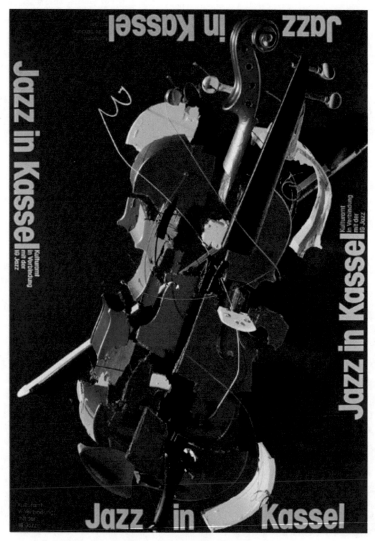

圖 4-79　小提琴碎塊拼接

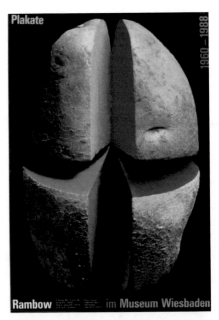

圖 4-80 十字切割

圖 4-81 切割拼接圖像

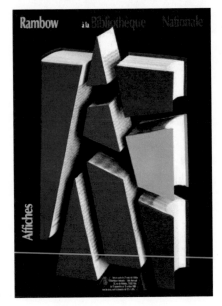

圖 4-82 書本切割圖像

圖 4-83 斷頭

圖 4-84　馬鈴薯

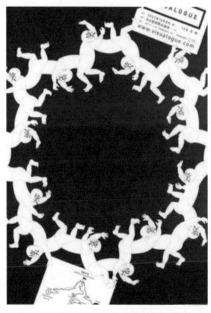

圖 4-85　對切圖像

1. 對切。指對圖像元素進行上下或左右兩部分的切割,在對切的時候置入新的內容,使畫面有很多種視覺反差,無論在表現手法,還是在空間結構上都是有序的。對切是人們從形象上到心理不停地遞進互動,有感而發而產生圖像。

2. 曲線切割。是一種不受任何約束的切割模式,這種切割法可以使圖像產生立體感,也可以使人產生一種律動美的感受。

3. 十字切割。就是把圖像按照幾何學的坐標尺寸進行切割,將切割後的圖像進行重組。十字切割的方法具有數位化的清晰、明快、秩序的美感,但是要避免過於理性,使圖片顯得呆板、機械。

4.5　模仿圖像

模仿圖像是指利用客觀世界中存在的一件事物作為模仿的對象，並在模仿的對象之間尋找連接點，運用比喻的手法來發揮想像力，製作圖像。

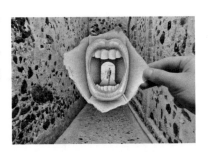

圖 4-86　嘴巴與路

4.5.1　仿形圖像

利用存在的事物形態作為創作仿形圖像的元素來進行模仿，把原有的元素變成模仿圖像的形態。這樣的圖像富於個性和幽默感，帶給人想像的空間（如圖 4-86 ～圖 4-89 所示）。

圖 4-87　音符與翅膀

圖 4-88　手與眼睛

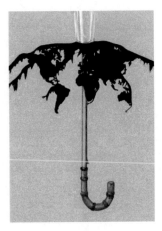

圖 4-89　雨傘與水杯

161

4.5.2　仿影圖像

　　仿影圖像中的「影」指的就是影子，是物體在光的作用下產生的投影。有什麼樣的形狀便會有什麼樣的影子，形態與影子有著一定的關聯。仿影圖像是打破了這種固有的邏輯思考，透過創意來改變物體的影子形態，有意識地改變投影的形狀，並給人具有魔幻力的視覺感受（如圖 4-90 ～圖 4-92 所示）。

Orquesta Belisario López
D A N Z Ó N

圖4-91　男人與女人　仿影設計圖像

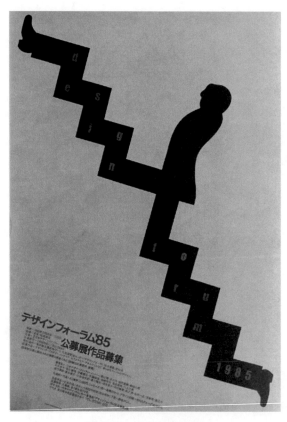

圖 4-90　人形仿影圖像

圖 4-92　字母的仿影圖像

4.5.3　仿結圖像

「結」是透過外力把繩索或紡織物進行彎曲、變形、打結而獲得的。將我們平時看到的物體或具有生命的物體產生「結」的變形，表達出的含義也會令人深思（如圖 4-93 ～圖 4-96 所示）。

圖 4-93　福田繁雄　周遊世界

圖 4-94　福田繁雄　叉

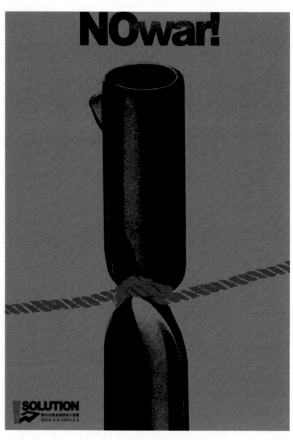

圖 4-96　福田繁雄　槍口

圖 4-95　福田繁雄　音樂海報

4.6 寓意圖像

　　寓意圖像是運用比喻、象徵、誇張和幽默的手法，借助別的物體來表達出隱含意義的一種形式，使其中的一件事物得到映照和揭示。寓意圖像是常見的一種表達方式，既能抽象地轉換具體的事物形象，也可以將寓意變得更有說服力（如圖 4-97 ～圖 4-100 所示）。

圖 4-97　寓意圖像

圖 4-98　《喂》

圖 4-99　眼睛與人

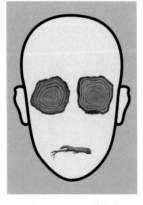

圖 4-100　木質器官

4.6.1　比喻圖像

　　比喻圖像是透過比喻的手法揭露另一件事情的含義和本質，這樣的圖像視覺效果強烈，也可以透過視覺因素產生層出不窮的直觀視覺感受。

4.6.2　象徵圖像

　　象徵圖像與比喻圖像都是運用借代的手法來表達圖像語言的，包括象徵物、被象徵物、象徵物與被象徵物之間的暗示關係，所以在設計圖像的時候，要看透這種暗示的關係。象徵圖像是比較穩定的、具有概況性的圖像語言，例如，青天白日滿地紅旗象徵臺灣、月餅象徵中秋節等。

4.7　懸念圖像

　　懸念圖像就是讓人們看了圖像之後，心中會留下懸念。在創意設計中，這種圖像可以激發欣賞者的興趣和興奮。設計者製造出離奇古怪的圖像來吸引人們，並且留下疑問給人們想像的空間。這種手法會令欣賞者記憶猶新，久久不能忘卻（如圖 4-101 ～圖 4-104 所示）。

圖 4-101　《凶兆》的電影宣傳海報

圖 4-102　《獨行俠》的電影宣傳海報

圖 4-103　The crucble 的電影宣傳海報

圖 4-104　《香水》的電影宣傳海報

本章總結及作業

透過本章的學習，讀者掌握了圖像設計的常用方法，這些方法要透過反覆練習實踐才會成為屬於自己的技能。

練習題

使用異構圖像的原理，原創設計兩幅圖像作品。

要求：符合異構圖像的設計原理，要帶有較強的視覺衝擊力，完成的作品要考慮到後期的製作成本和實施工藝。

課後作業

分析 5 幅運用圖像同構手法的圖像。

要求：採用 PPT 的形式在班內交流，隨機選取 5 名同學在課堂上發言並演示。

第 5 章
大師們的經典作品欣賞

- **主要內容**

 本章主要介紹世界三大平面設計師及其作品，大量精彩的作品能夠開拓讀者的眼界，從而達到提高讀者設計水準的目的。

- **重點及難點**

 了解大師對於圖像設計的感悟，並且提升自己的設計水準是本章的重點和難點。

- **學習目標**

 了解設計大師的設計經歷，透過分析其作品達到領悟圖像設計精髓的目的。

5.1　世界三大平面設計師

世界三大平面設計師在圖像創意上有著很高的成就，他們專注於圖像的研究，透過圖像來傳遞資訊，手法高超、嫻熟，讓人欽佩，圖像在他們的手中變得神祕、富有創意。

在藝術領域中有很多傑出的藝術家，但被稱為「世界三大平面設計師」美譽的有福田繁雄、岡特‧蘭堡、西摩‧屈瓦斯特。

5.1.1　福田繁雄

福田繁雄（Shigeo Fukuda, 1932 － 2009）是日本平面設計大師、教授、藝術設計師，

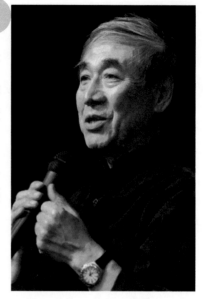

圖 5-1　福田繁雄

被譽為「五位一體的視覺創意大師」，有著「多才多藝的全能設計師」、「變化莫測的視覺魔術師」、「推陳出新的方法實踐家」、「熱情機智的人道關懷者」和「幽默靈巧的老頑童」之稱（圖 5-1）。

福田繁雄生於 1932 年，過世於 2009 年。福田繁雄教授一生中獲得很多榮耀，曾在日本通產省獲得設計功勞獎 —— 紫綬勳章，擔任過日本平面設計師協會主席、國際平面設計聯盟會員、美國耶魯大學教授、東京藝術大學教授、日本圖像創造協會的主席和國際廣告研究設計中心名譽主任。他的作品也獲得過很多國際性的大獎，如莫斯科國際海報展金獎、聯合國教育科學及文化組織的海報展大獎等。

福田繁雄的設計理念以及設計出的作品享譽世界，對 1950 年後的設計界產生了深遠的影響，他的大量作品使他成為國際上最引人注目、最有個性特徵的平面設計家。福田繁雄既深諳日本傳統，又掌握著現代感知心理學。他的作品緊扣主題、富於幻想、令人著迷，又極其簡潔，具有幽默感。他的很多作品

都曾獲得國際大獎。同時由於他在設計理念和實踐上的卓越成就，被西方設計界譽為「平面設計教皇」和「平面設計的教父」。

　　福田繁雄的創作範圍相當廣泛，除了設計書籍裝幀、海報、月曆、插圖、商標之外，也涉及工藝品、雕塑藝術、玩具、建築壁畫、景觀造型等各種專業領域。他所涉及的設計領域都將創作靈感發揮到了極致，給人印象深刻，帶來了視覺美感與藝術的表現力，流露其獨特的創作魅力。他的大量「福田式」海報作品更為世人所熟知，一般講述平面設計的書籍中幾乎都會出現他的作品（如圖 5-2 ～圖 5-6 所示）。

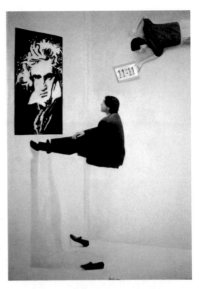

圖 5-2　貝多芬（福田繁雄）

　　圖 5-3 是福田繁雄在 1975 年設計的海報。這張海報名為《1945 年的勝利》，採用了類似漫畫的表現形式，創造出一種簡潔、詼諧的效果。畫中描繪的是一顆子彈反向飛回槍管的圖像，這是諷刺了當時的戰爭發動者，表達出自食其果的深刻含義。這張海報是為了紀念第二次世界大戰結束 30 週年，獲得了國際平面設計大獎。設計作品中的這種幽默、詼諧，給觀者帶來了一種視覺愉悅感。

圖 5-3　1945 年的勝利

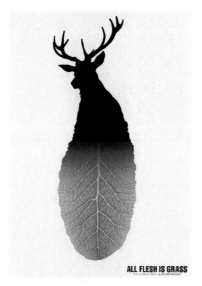

圖 5-4　一切的生物都是草（福
　　　　田繁雄）

圖 5-5　福田繁雄作品

圖 5-6　宣傳海報設計（福田繁雄）

5.1.2 岡特・蘭堡

岡特・蘭堡（Gunter Rambow, 1938-）被稱為歐洲最有創造力的詩人（圖 5-7），他能夠用尋常的作品表達形象的含義，透過隱喻的物體想到實際事物。作為視覺詩人，他的作品在視覺上具有自由化和韻律化的顯著特點，能夠不斷更新人們的視覺環境，不斷塑造自己的不同風格。

岡特・蘭堡 1938 年出生於德國麥克蘭堡地區的小鎮。1958 ～ 1963 年就讀於卡塞爾藝術學院，學習繪畫和實用美術。1960 年，他在法蘭克福創辦了自己的圖像攝影工作室。

1974 年至今為國際平面設計協會（AGI）會員。1987 年任卡塞爾藝術學院視覺傳達教授。

圖 5-7　岡特・蘭堡

在 30 年的職業生涯中，他設計了上千幅的海報，他的作品屢次在國際藝術展上獲獎，並被博物館、大學等文化機構收藏，他透過對生活的領悟，強調自我意識，透過視覺效果的表達，追求視覺的衝擊力，強調平面效果的突破（如圖 5-8 ～圖 5-13 所示）。

岡特‧蘭堡的「馬鈴薯」系列海報，反映了他對設計主題的執著。他對馬鈴薯有獨特的情感，因為馬鈴薯伴隨蘭堡度過了苦難的青少年時期，他也認為馬鈴薯是德國的民族文化。

「馬鈴薯」系列海報（如圖 5-10 所示）中，每張都是表現馬鈴薯的主題，不同的是對馬鈴薯的處理方式。他的馬鈴薯海報令人稱道的不是馬鈴薯本身，而是奇特的創意和視覺效應的魅力。他將馬鈴薯削皮、纏繞、切塊、上色，再堆砌……不同的組成形式之間存在著某些共同點，那就是蘭堡在構圖時把馬鈴薯形的輪廓線和塊的色彩結合在一起。輪廓線和色彩是繪畫中最能表現區域的元素，蘭堡將這個原理嫁接到海報設計上，同樣取得了非同凡響的效果。圖中的馬鈴薯因為表皮的質地相同而成為一個整體，又因為人為的分割形成輪廓線，加之高純度的色彩渲染從而成為若干部分。一「部分」越是自我完善，它的某些特徵就越易於參與到「整體」之中。

岡特‧蘭堡擅長使用深度的分離、樣式的轉換和張力的凸顯，來尋求視覺效果的設計手段。

蘭堡始終堅持用視覺形象語言說話，一切裝飾性元素都讓位於視覺功能。在創作題材上，蘭堡鍾情於馬鈴薯，執著於為 S‧菲舍爾出版社設計系列海報，同時更以一個設計家對自由的追求來展現他對視覺藝術的理解。在形式手法上，蘭堡總是嘗試用新的方法來改善單純的平面效果。無論是空間的創造、樣式的轉換，還是用密集突顯具有傾向性的張力，蘭堡追求的是平面視覺效果上的突破和創作上的個人化、自由化。岡特‧蘭堡的每一幅作品帶給人們的不僅是視覺上的震撼，更多的是心靈上的顫動。他運用理性的思

維、藝術的表達、新穎的創意拓寬了人們的藝術
視野，其詩人的情懷為人們重新構造了藝術的境
界，他的視覺創造給視覺形象世界帶來了新的力
量和生機。

圖 5-9　海報廣告　岡特‧蘭堡

圖 5-8　海報設計　岡特‧蘭堡

圖 5-10　馬鈴薯

圖 5-11　岡特‧蘭堡的創意海報

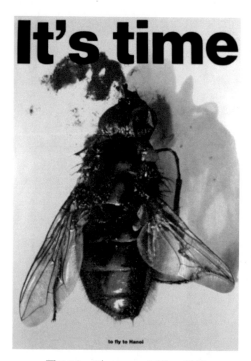

圖 5-12　It's time　岡特‧蘭堡　　　圖 5-13　解構手法的海報設計　岡特‧蘭堡

5.1.3　西摩‧屈瓦斯特

　　西摩‧屈瓦斯特（Seymour Chwast, 1931-）（如圖 5-16 所示）是國際著名設計大師，畢業於美國 Cooper 州立藝術學院，1954 年創立著名的「圖釘設計事務所」（The Push Pin Studio），國際平面設計師聯盟 AGI、AIGA 會員，引領了 20 世紀新美國視覺設計運動。

　　西摩‧屈瓦斯特是 1950 年代的平面設計師，當時美國出現了一批重視畫面感性思維投入的設計師，他以獨特的設計風格贏得了美國社會的廣泛讚譽和喜愛。

　　1931 年，西摩‧屈瓦斯特出生於美國紐約，早在 7 歲時就表現出繪畫天賦，1948 年畢業於紐約林肯中學，隨後進入美國柯柏聯盟學院學習。

　　1954 年，西摩‧屈瓦斯特成立著名的「圖釘設計事務所」。他熱衷於折

衷主義版型的插圖設計，並發起了一場與瑞士理性主義風格相對應的裝飾風格運動。西摩‧屈瓦斯特關注的並不只限於作品的本身，還注重個人風格的表達，並結合平面設計的視覺傳達功能，實現作品的個人價值。1970 年，屈瓦斯特被邀請參加巴黎羅浮宮裝飾藝術博物館所舉辦的主題為「圖釘風格」為時兩個月的回顧展，得到了法國藝術界的高度肯定。

　　他的設計作品被永久收藏於紐約現代藝術博物館、庫柏休伊特設計博物館、美國國會圖書館、古騰堡博物館和以色列博物館等。

　　西摩‧屈瓦斯特的設計創作與當時他的生活背景有著密切的關係，在當時設計運動繁多的背景下，屈瓦斯特的設計作品注重把藝術表現引入到平面設計中去，達到藝術性與功能性的兼顧效果。

　　《消除口臭》（如圖 5-15 所示）是屈瓦斯特在 1968 年設計的反戰海報，反對美國在越南戰爭中對河內進行轟炸。這幅海報以濃郁的色彩、漫畫的形式、簡潔的語言來表現反戰的主題。以消除口臭來影射反對戰爭，傳遞熱愛和平的願望。海報以代表美國的「星條旗」為背景，以此來諷刺美國對越南的無理干涉，並激發美國民眾考慮受戰爭侵襲的越南人民的感受，從中可看得出屈瓦斯特作為一名藝術家其熱愛民主、和平的人文主義情懷。

　　屈瓦斯特大量地運用線描和色彩平塗法並注重新媒介的使用，他的設計作品明顯地受到其同時代的普普藝術和嬉皮文化的薰陶，洋溢著浪漫、幽默的氛圍。（如圖 5-14、圖 5-17、18 所示）他用粗獷豪邁的美式幽默表現在當時工業化時代背景下，西方社會中興起的消費觀念、生活情趣和審美

圖 5-14　海報設計　西摩‧屈瓦斯特

177

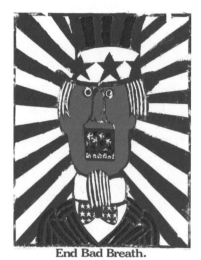

圖 5-15
End Bad Breath　西摩‧屈瓦斯特

時尚，同時把自己的觀念與多種表現方式組合成一體，這種折中的設計方式讓人耳目一新。他為圖釘設計集團的發展奠定了堅實的基礎，以自身優秀的藝術素養影響著同時代的人，同時「圖釘」也影響著他的設計創作。無論用哪種創作手法，屈瓦斯特都追求突破傳統平面的視覺效果，形成獨特的藝術個性。屈瓦斯特對藝術的多樣性和創新性做出了巨大的貢獻，影響著「圖釘」第二代、第三代的設計發展，同時也為視覺藝術領域注入了新的血液和力量。

當然，圖像的創作不止這些大師，其他大師的作品同樣令我們欽佩不已、嘆為觀止。下面我們來欣賞他們的作品。

圖 5-16　西摩‧屈瓦斯特

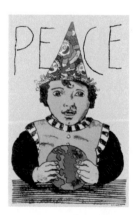

圖 5-17　西摩‧屈瓦斯特的圖像設計

圖 5-18
The writer's New york City source book
西摩‧屈瓦斯特

5.2 作品欣賞

　　如圖 5-19 和圖 5-20 所示是白同異的一組季節音樂會的創意海報。海報中分別使用了橙、綠、黃、紅 4 種純色為背景，鮮亮、愉快。圖像的創意運用了異物同構的表現手法，將樂器與生活中的用品和聽覺器官相結合，突出了海報的主體思想。讓人看起來一目了然，同時畫面的顏色搭配與構圖很容易鎖住人們的目光，並集中於圖像中，並準確、快速地傳達了資訊。

圖 5-20

季節音樂會宣傳海報　白同異

圖 5-19　季節音樂會　白同異

　　如圖 5-21～圖 5-23 所示同樣是白同異大師的創意海報。海報圖像新穎，顏色亮麗，讓人賞心悅目。

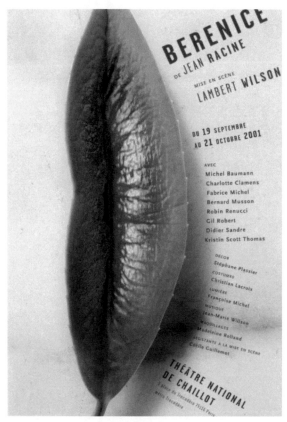

圖 5-21　劇院的宣傳海報　白同異

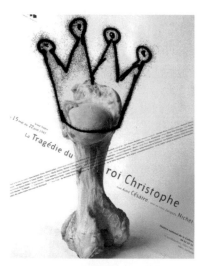

圖 5-22　宣傳海報　白同異

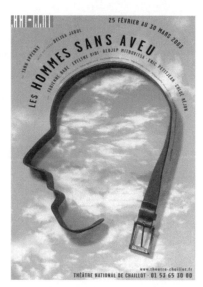

圖 5-23　歌劇海報　白同異

其中，圖 5-21 與圖 5-23 是劇院的海報宣傳。圖 5-21 中圖像的創意元素來源於女人性感的唇部與翠綠的葉子，兩者形狀相似，被大師巧妙地結合運用在了一起。

圖 5-23 為皮帶圈出一個人臉的圖像，裡面是藍天白雲，代表著自由，而外面是陰暗的天氣，表示這被圈禁後的日子，皮帶則象徵著抽鞭的刑具。大師繪聲繪色地將歌劇的主題宣傳了出來。

圖 5-24 中圖像的創意讓人嘆為觀止，爆炸開的頭頂有一朵像大腦一樣的蘑菇雲，告誡人們核武器的實驗是一種自殺的行為。

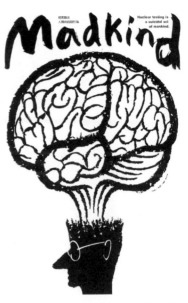

圖 5-24　U.G. 佐藤　Madkind

如圖 5-25 ～圖 5-31 所示是 U.G. 佐藤大師的作品。U.G. 佐藤是日本的一位設計大師。如圖 5-28 所示用同樣的形狀組合而成，像一排氣球，也像塗鴉作品，與圖像中的顏色搭配起來，很有夢幻感。

圖 5-25

下一個大地女神是什麼

圖 5-26

佐藤　FRANCO BALAN

圖 5-27　佐藤　AGORA

図 5-28　U.G. 佐藤　X′mas

圖 5-29　U.G. 佐藤　海報設計

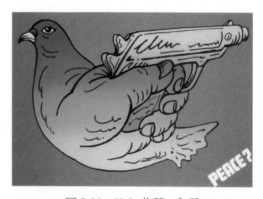

圖 5-30　U.G. 佐藤　和平

　　如圖 5-29 所示使用了正負圖像的表現手法，畫中的人物和不同的動物結合在了一起，共面共線，相輔相依。畫面中的形態一一向我們展現出來，看不出究竟是誰主宰著誰，誰又依附著誰。

　　人與動物共存於大自然之中，這種微妙、複雜的關係，透過圖像表露得淋漓盡致。

　　如圖 5-30 所示是以和平為主題的設計。曾獲得 1978 年第 8 屆布魯諾國際平面設計雙年展金獎。主體元素採用了和平鴿的形象，可是鴿子的翅膀演變成了一隻看似肥大的手，而手心緊握手槍，食指扣著扳機呈射擊動作。這

兩者的含義是衝突的，卻又有著直接的關聯。
海報的右下角出現「PEACE ？」這樣的詞彙
和符號。畫面明顯帶有對用武力維護和平的尖
銳譏諷和疑問。

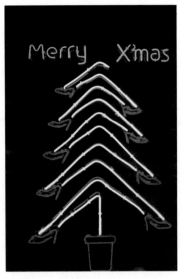

圖5-31　U.G.佐藤　Merry X′mas

戰爭是帶來和平的手段嗎？還是假借和平
為由的一場掠奪？還是可以為了自身的和平不
惜傷害他人？不禁令人深思。

如圖 5-31 所示則是以歡快的聖誕節為主
題。歡快的聖誕節怎會少了聖誕樹？作者採
用穿上高跟鞋的美腿為設計元素，看起來歡快
活潑，主體思想也很明確。圖像中的綠色、紅
色、白色，光是看看顏色就能讓人聯想到聖誕
節。U.G. 佐藤大師的 Merry Xmas 簡潔、趣味地詮釋了聖誕。

布魯諾‧蒙古茲（Bruno Monguzzi） 也是一位設計大師，曾被英國皇
家藝術協會授予最具國際聲望和影響力的「皇家榮譽設計師」稱號。

如圖 5-32 ～圖 5-35 所示為布魯諾‧蒙古茲大師的設計作品，我們可以
從作品中感受到作者獨特的思想和情感。

圖 5-32　布魯諾‧蒙古茲

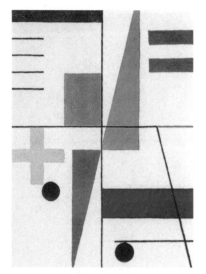

圖 5-33　圖像設計　布魯
諾‧蒙古茲

圖 5-34　宣傳海報設計　布魯諾‧蒙古茲

圖 5-35　繪畫　布魯諾‧蒙古茲

如圖 5-36～圖 5-39 所示是設計大師霍爾格‧馬蒂斯（Holger Matthies）的作品，他是當代極為重要的海報設計大師。霍爾格‧馬蒂斯曾經說過：「一幅好的廣告，應該是靠圖像語言而不是文字來註解說明的。」我們看到的作品也能很好地反映出他所說的這句話。

霍爾格‧馬蒂斯大師最常使用的是異質同構、肌理轉換等手法。如下圖 5-36 和圖 5-37 所示，運用了肌理轉換的手法，改變了

人物臉部的肌理,將面膜的肌理替換成樹葉的肌理,結合運用在了一起。兩種視覺元素組成了全新的形象,畫面充滿趣味,給觀眾帶來視覺享受。


圖 5-36　肌理轉換
圖 5-37　霍爾格‧馬蒂斯


　　霍爾格‧馬蒂斯的大部分海報是與戲劇和音樂有關的,如圖 5-38 和圖 5-39 所示。這是霍爾格‧馬蒂斯工作的主要範圍之一。他言簡意賅和奇妙形態組合的表現手法成為他設計海報的一種風格。

　　如圖 5-39 ～圖 5-41 所示為霍爾格‧馬蒂斯的作品,圖像的組合搭配上文字,產生了豐富的內容和視覺張力,向人們展示了歌劇帶來的無限享受。

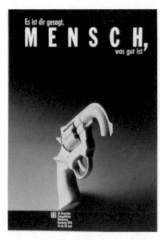

圖 5-38　　　　　　　　圖 5-39　　　　　　　　圖 5-40　歌劇海報設計　霍爾
海報設計　霍爾格·馬蒂斯　演唱會海報　霍爾格·馬蒂斯　　格·馬蒂斯

圖 5-41　海報設計　霍爾格·馬蒂斯

如圖 5-42～圖 5-45 所示是芬蘭的凱瑞·皮蓬（Kari Pippo）的相關設計作品，多處運用了圖像同構的手法。

圖 5-42　凱瑞·皮蓬

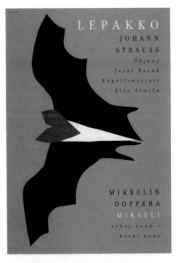

圖 5-43　海報　凱瑞·皮蓬

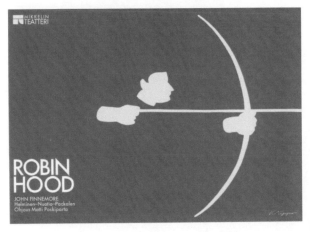

圖 5-44　海報設計　凱瑞·皮蓬

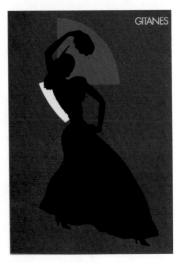

圖 5-45　宣傳海報　凱瑞·皮蓬

　　凱瑞‧皮蓬,平面設計自由職業者,擅長各類插圖和海報設計,設計作品中無論是圖像、色彩,還是構圖都能吸引觀眾的目光。

　　如圖 5-46～圖 5-50 是以色列平面設計師雷又西的作品,他是一位政治海報設計家,由於環境的影響,他的作品大多具有針對性,具有批判和嘲諷的語調。可以在了解作者的背景後,對他的作品細細品味。

圖 5-46　甜蜜的一年　雷又西

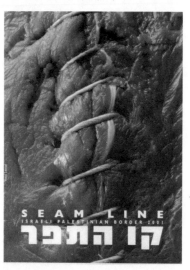

圖 5-47　模縫線　雷又西

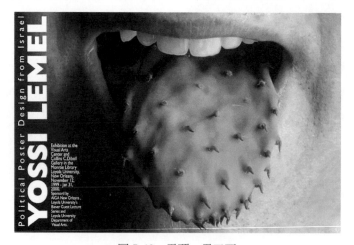

圖 5-48　舌頭　雷又西

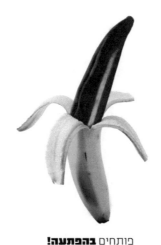

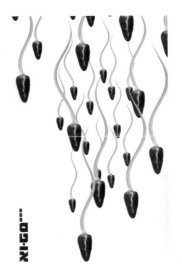

圖 5-49　香蕉　雷又西　　　　圖 5-50　青春活力　雷又西

本章總結及作業

圖像設計雖然不是一個獨立的設計類別，但是它的魅力深得設計師的喜愛，世界著名的三大平面設計師的作品簡潔而又寓意深刻，給讀者留下了不可磨滅的印象。

練習題

分析三位平面設計大師的設計特點和常用的設計方法。

要求：從設計原理、色彩運用、構圖等方面展開說明。

課後作業

模仿你喜歡的一位大師的作品風格，設計 5 幅自己的作品。

要求：每幅作品尺寸為 A4 大小，表現形式不限。

圖像創意設計與應用：

17 種構成模式 ×7 大表現手法，從概念講解到實際操作，一本書帶你速成圖像設計

編　　著：安雪梅

編　　輯：林瑋欣

發 行 人：黃振庭

出 版 者：崧燁文化事業有限公司

發 行 者：崧燁文化事業有限公司

E-mail：sonbookservice@gmail.com

粉 絲 頁：https://www.facebook.com/
　　　　　sonbookss/

網　　址：https://sonbook.net/

地　　址：台北市中正區重慶南路一段六十一號八
　　　　　樓 815 室

Rm. 815, 8F., No.61, Sec. 1, Chongqing S. Rd.,
Zhongzheng Dist., Taipei City 100, Taiwan

電　　話：(02)2370-3310

傳　　真：(02) 2388-1990

印　　刷：京峯彩色印刷有限公司（京峰數位）

律師顧問：廣華律師事務所 張珮琦律師

國家圖書館出版品預行編目資料

圖像創意設計與應用：17 種構成
模式 ×7 大表現手法，從概念講解
到實際操作，一本書帶你速成圖像
設計 / 安雪梅編著 . -- 第一版 . --
臺北市：崧燁文化事業有限公司，
2022.07
　面；　公分
POD 版
ISBN 978-626-332-498-5(平裝)
1.CST: 圖案 2.CST: 設計
961　　111010019

電子書購買

臉書

定　　價：520 元

發行日期：2022 年 07 月第一版

◎本書以 POD 印製